墨彩妝

馬克筆古風手繪從入門到精通

前言

在每個人的心中都有一個五光十色的美麗世界,而將它描繪在紙上並非美術工作者的專利。這是一本可以顛覆讀者對馬克筆既定印象的入門級教程書,跟隨我們的腳步來學習,零基礎的你也可以繪製出屬於自己的丹青畫卷。

馬克筆因其色彩飽滿、上色效率高、表現效果好等特點,長期以來一直深受國內外漫畫家的喜愛。與大家印象中的《馬克筆適合用來畫色彩明亮的日系漫畫》不同,本書嘗試用馬克筆為古風漫畫上色,書中包含了馬克筆的介紹、測評、實際運用和案例講解,讓讀者能夠輕鬆詳細地瞭解和使用馬克筆。

本書的案例全部採用真實手繪圖掃描,同時標有對應馬克筆色號,再加上詳細的步驟講解,使讀者能夠更加直觀地學習馬克筆實際運用時的技法和要點。本書最後還附有精美線稿,讓大家將前面所學知識立刻運用到實踐中,在享受馬克筆繪畫的同時,也可以不斷提升自身的繪畫水平。

這是一本非常適合古風愛好者自學的馬克筆入門書!結合附錄及二維碼所贈線稿,再配合先前所出的古風塗色線描集,相信本書一定可以帶給繪畫愛好者不一樣的上色體驗。

關注微信公眾號「噠噠貓 club」,回覆關鍵字 [108] 將獲得本書所有案例的線稿文件,可以打印出來進行練習。

噠噠貓

目錄

第一篇　馬克筆基礎知識

1.1 | 基本工具

作為一種常用的繪畫工具，馬克筆的筆觸清晰、色彩亮麗、表現能力強、操作自由度高，深受漫畫家們的喜愛。在使用時搭配一些輔助工具，即可達到不同的畫面效果。

馬克筆（Marker Pen）

在正式開始學習馬克筆上色之前，首先需要對工具有一定的瞭解，明確馬克筆的分類與特性。

水性馬克筆

色彩通透、透明感強，可以被酒精或水等媒介暈染。常用於初學者學習上色或製作手帳。

酒精性馬克筆

色彩豔麗飽和，具有一定的透明度，深色的覆蓋能力強，可以用酒精製造暈染效果。常用於美術設計或漫畫繪製。

油性馬克筆

顏色飽滿不透明，覆蓋能力強，不溶於水且不能被酒精暈染開。常作為記號筆或用於書寫海報字體。

本書中使用的馬克筆為酒精性馬克筆，通常以粗頭加細頭的形式組成，粗頭為較硬的平頭筆尖，細頭為偏軟的仿毛筆筆尖。

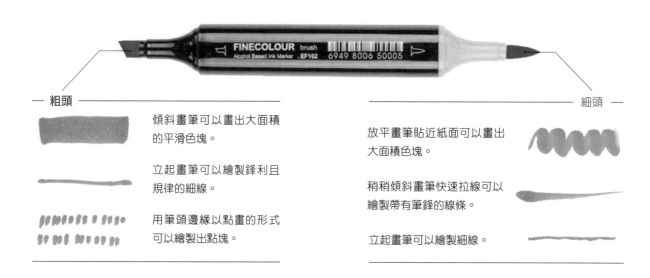

— 粗頭 —

傾斜畫筆可以畫出大面積的平滑色塊。

立起畫筆可以繪製鋒利且規律的細線。

用筆頭邊緣以點畫的形式可以繪製出點塊。

細頭 —

放平畫筆貼近紙面可以畫出大面積色塊。

稍稍傾斜畫筆快速拉線可以繪製帶有筆鋒的線條。

立起畫筆可以繪製細線。

馬克筆的筆蓋上標著對應的色號，這個色號是方便我們快速識別、區分馬克筆顏色的重要標識。

馬克筆在色相上的色系名稱。如 RV 代表 RedViolet（紫羅蘭色）。
色彩的明度編號。
顏色的名稱。

輔助工具

用馬克筆繪畫時，經常使用彩鉛、水彩等工具加以輔助，降低單純使用馬克筆的繪畫難度，同時也可以豐富畫面的效果。

彩色鉛筆

經常用來為馬克筆所繪色塊補色和繪製細節。

纖維筆 / 針管筆

描線或繪製細節。

水彩

用於補色或繪製大面積暈染的背景。

高光筆

添加高光或用來畫點綴的小物。

紙膠帶

作為裝飾素材為畫面增加細節。

1.2 │ 馬克筆和畫紙測評

市面上的繪畫工具種類眾多，初學者在選購畫材時常感到眼花繚亂無從下手，本書選擇了市面上常見的馬克筆和畫紙，給想要入門的讀者一些建議。

│ 馬克筆測評 │

不同的馬克筆有各自的特點，在價格上也是天差地別，讀者可以根據自己的實際情況和需要選擇適合的馬克筆。

Touch mark（國產）

色譜：全套 204 色，淺色系比較少，色彩飽和度高。
筆觸：粗細兩頭都比較硬，筆觸較為明顯，出水量大，不易混色和暈染。

推薦度：

法卡勒（國產）

色譜：全套 480 色，配色均衡全面，灰色系選擇很多，顏色鮮亮飽和。
筆觸：較軟的細頭筆觸不明顯；較硬的粗頭出墨穩定，混色效果自然。

推薦度：

Touch（韓產）

色譜：全套 120 色，亮灰色系較多，適合少女系和童話系的作品。
筆觸：細頭筆觸較軟，非常柔和；較硬的粗頭出水穩定，混色和暈染時會出現明顯水痕。

推薦度：

美輝（日產）

色譜：全套 144 色，飽和度較高的顏色居多，色彩鮮艷。
筆觸：美輝系列都是單軟頭，筆觸較柔和，出水量較大，混色和暈染比較吃力。

推薦度：

Copic（日產）

色譜：全套 358 色，高飽和度的淺色系較多，顏色通透明亮。
色譜：細頭軟、粗頭硬，出水穩定、筆觸柔和，混色和暈染自然柔和。

推薦度：

（本書馬克筆測評用紙均為 180g 荷蘭白卡紙）

畫紙測評

不同的畫紙對馬克筆的上色有不同的呈現效果，選擇合適的紙張對於馬克筆繪製也是至關重要的。我們對市面上常見的紙張進行簡單的測評。

荷蘭白卡（180g）

克數與厚度適中，紙張兩面都非常光滑，紙色偏白。顯色度較高，容易混色，用筆觸感柔和。

推薦度：

打印紙（80g）

克數低、紙張薄，雙面都較為光滑，紙色偏藍白。顯色度一般，容易混色，用筆觸感較柔和但容易滲透。

推薦度：

素描紙（200g）

克數高、紙張厚，雙面都較為粗糙，紙色偏黃。顯色度一般，極易混色，但非常耗墨。

推薦度：

（飛樂鳥素描繪畫專用紙）

肯特紙（140g）

克數高、紙張厚，紙張兩面都較為光滑，紙色偏白。顯色度較高，容易混色，用筆觸感柔和。

推薦度：

水彩紙（300g）

克數高、紙張厚，紙張兩面都較為粗糙，紙色偏黃。顯色度一般，混色效果一般，容易留下明顯的顏色顆粒。

推薦度：

（寶虹水彩紙）

（本書馬克筆測評用紙均為法卡勒三代）

1.3 | 配色分析

配色是畫面上色前非常重要的一項準備工作，配色的好壞直接決定畫面效果的優劣。那麼，用馬克筆繪製古風漫畫時該如何配色呢？

馬克筆古風色卡

在正式繪畫前製作一張屬於自己的馬克筆色卡，以最快的速度熟悉手中的顏色，在之後的繪畫中遊刃有餘。這裏的色卡是使用法卡勒三代製作的，加上透明的 0 號筆共 63 色，在顏色選擇上更適合繪製古風漫畫。

膚色系	373	378	413	375	356	407
紅色系	213	178	159	214	137	140
黃色系	2	226	5	219	220	

綠色系	383	34	443	23	26	30	51	57	73	84	
藍色系	293	100	239	304	240	241	95	235	91	111	243
紫色系	353	342	199	321	109	194	291	112	196		
棕色系	246	247	173	174	143	175	168	169	133		
灰色系	262	263	264	268	270	271	0				

古風漫畫常用配色

在對一幅圖進行配色時，通常需要考慮角色的膚色、髮色、服裝和畫面主色調的協調。接下來就展示在不同情況下常用的古風漫畫配色。

皮膚和妝容

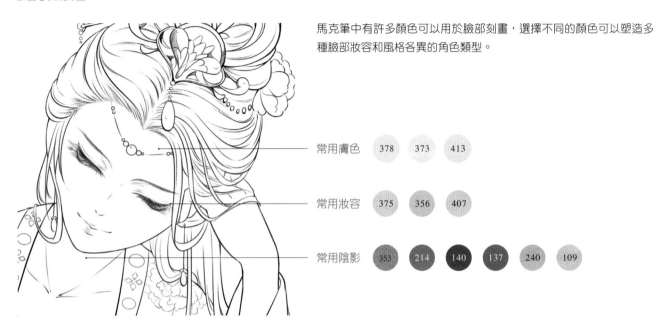

馬克筆中有許多顏色可以用於臉部刻畫，選擇不同的顏色可以塑造多種臉部妝容和風格各異的角色類型。

常用膚色　378　373　413

常用妝容　375　356　407

常用陰影　353　214　140　137　240　109

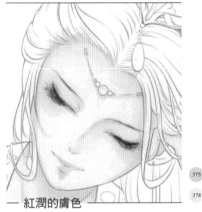

375
378

── 紅潤的膚色 ──
375 作為陰影，378 作為底色，可以打造出偏橘色的暖色皮膚。

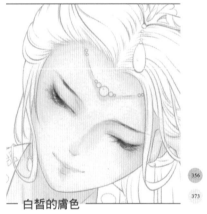

356
373

── 白皙的膚色 ──
356 作為陰影，373 作為底色，可以表現出偏冷色的白皙膚色。

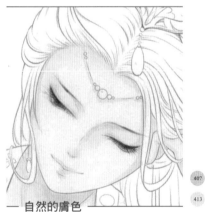

407
413

── 自然的膚色 ──
407 作為陰影，413 作為底色，可以繪製出偏黃色的自然膚色。

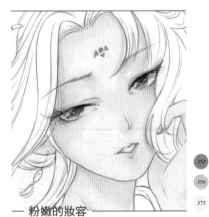

353
356
373

── 粉嫩的妝容 ──
用 353、356 和 373 由深到淺的粉色，畫出表現少女感的粉嫩妝容。

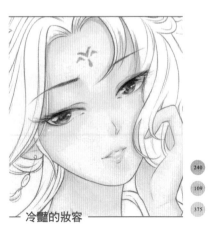

240
109
375

── 冷豔的妝容 ──
240 和 109 這些偏淺的冷色用於妝面時，常用於表現冷豔的人物。

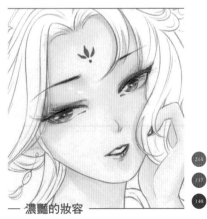

214
137
140

── 濃豔的妝容 ──
用 214、137、140 等高飽和度的紅色可以打造出妖媚濃豔的妝容。

頭髮常用色

為了增強古風漫畫人物的生動性和細節感，通常不使用純黑色為黑髮上色，而是選擇具有色彩傾向的顏色。在確定底色後，選擇同色系更深的顏色來加深層次。

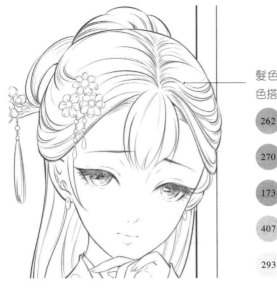

髮色常用底色搭配

262	263
270	112
173	168
407	220
293	239

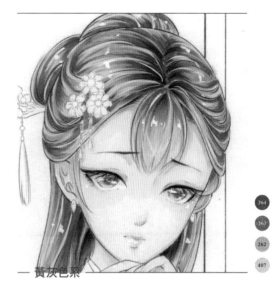

264
263
262
407

— 黃灰色系

黃灰色系的頭髮常用來表現古樸的色調，用於古風角色的黑髮。

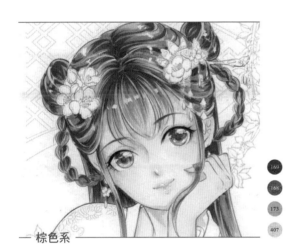

169
168
173
407

— 棕色系

用棕色系的顏色來表現暖色調的深色頭髮。

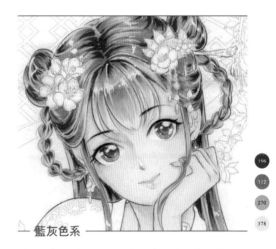

196
112
270
378

— 藍灰色系

藍紫色傾向的灰色可以表現冷色調下的黑髮。

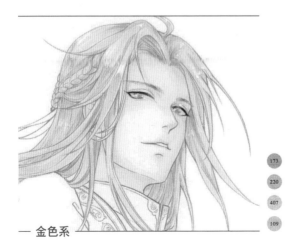

173
220
407
109

— 金色系

金色系的頭髮可以在暗部或反光處適當加入紫色。

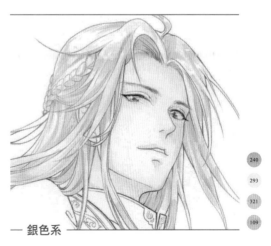

240
293
321
109

— 銀色系

銀色的頭髮常用淺藍或淺紫來表現，打造亮部泛藍、暗部泛紫的效果。

古風服裝常用配色

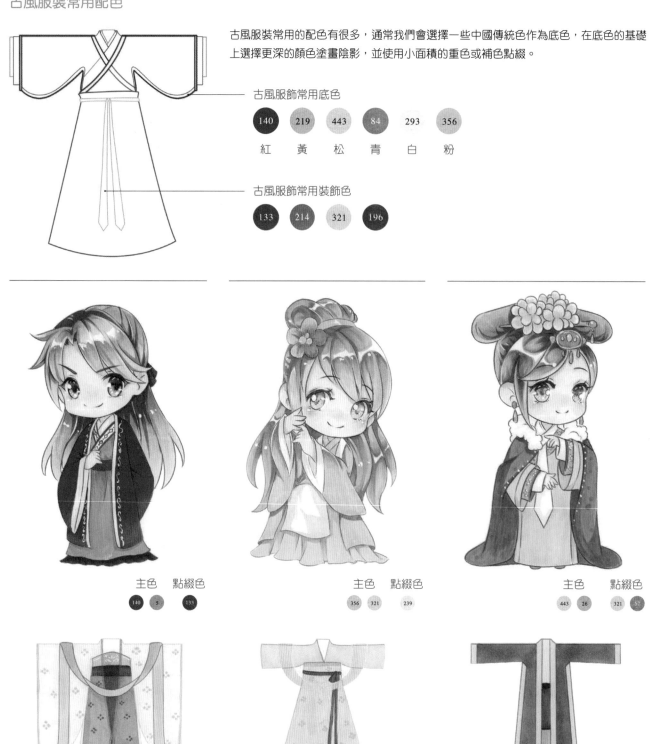

古風服裝常用的配色有很多，通常我們會選擇一些中國傳統色作為底色，在底色的基礎上選擇更深的顏色塗畫陰影，並使用小面積的重色或補色點綴。

古風服飾常用底色

140	219	443	84	293	356
紅	黃	松	青	白	粉

古風服飾常用裝飾色

133	214	321	196

主色　點綴色
140　5　133

主色　點綴色
356　321　239

主色　點綴色
443　26　321　57

主色　點綴色
214　413　26　133

主色　點綴色
219　23　214

主色　點綴色
84　241　100　196

— 華貴 —
紅色在中國代表着喜樂與富貴，以紅色為主的服裝常用深色點綴，以表現人物尊貴的氣質。

— 淡雅 —
淺色在古代被稱為水色，不適合用過深或對比太強烈的顏色做點綴，在古風漫畫中常用於繪製少女和孩童的服裝。

— 端莊 —
以綠色為主的松色系服裝，常用在沉穩大氣的人物身上，再以其他冷色點綴。

古風氣氛常用背景

用不同的色調來為同樣的線稿上色,會產生截然不同的效果。古風漫畫也需要靠環境的渲染來突出主體物,以及烘托畫面氛圍。

用背景顏色來烘托畫面氛圍。

主體物的顏色選擇是整個畫面色調的關鍵。

小面積的物體常用重色或補色點綴畫面。

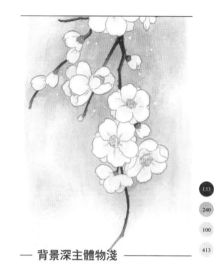

— 背景深主體物淺 —

表現淺色物體時,我們通常會選擇較深的背景來突出主體物。

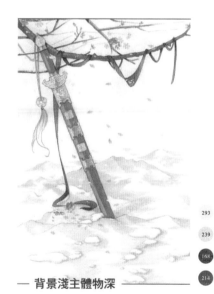

— 背景淺主體物深 —

在素雅的淺色背景下,常用深色來吸引視線,且冷暖色調的對比會讓主體物更加突出。

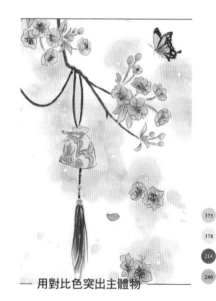

— 用對比色突出主體物 —

在色調統一的背景中用對比色突出主體物也是常用的方法。需要注意畫面中不同色調的比例不要過於平均。

 小貼士

整個畫面的色調和明度過於一致且偏灰,主體物不明確。

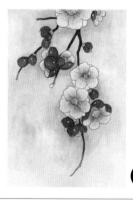

環境和主體物對比過強且面色塊面積平均,使背景過於搶眼。

後期處理

使用手機和電腦對畫面進行後期處理，不僅可以使作品達到更好的展示效果，同時也能留下電子文檔方便保存。

手機拍照技巧及後期處理

配飾物品的擺放要配合畫面構圖，不能喧賓奪主。

過多的裝飾會喧賓奪主，使構圖顯得雜亂。

—— **運用道具** ——

適當運用小物件擺在角落可以提升氛圍，完善構圖。

調整角度，儘量避免畫面中留下手機的陰影。

拍照時需要避免曝光過度或者曝光不足。

—— **適合的角度與光線** ——

在明亮的光線下拍攝，以及稍微傾斜畫面可以讓照片看起來更舒適

—— 🌐 | 小貼士 ——

使用手機拍照後可以用手機軟件為照片添加濾鏡。

—— TN2 ——
避免模糊或曝光過度的濾鏡。

—— 晴日 ——

—— 初見 ——

—— 甜美 ——
儘量選擇可以優化畫面色調或具有懷舊風格的濾鏡。

（手機軟件為美圖秀秀）

電腦軟件後期處理

首先用掃描儀掃描稿件，記得將分辨率調整
為 300。

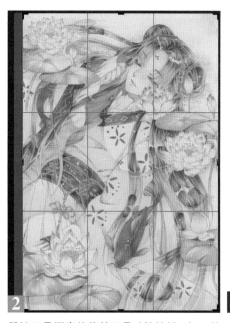

單按工具欄裏的裁剪工具（快捷鍵 C），將
圖片多餘的部分裁掉。

電腦修圖軟件為
Adobe Photoshop CC

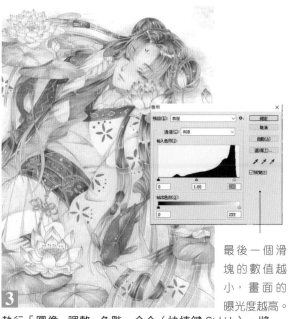

最後一個滑
塊的數值越
小，畫面的
曝光度越高。

執行「圖像-調整-色階」命令（快捷鍵 Ctrl+L），將
最後一個滑塊的數值調整到合適的數值。

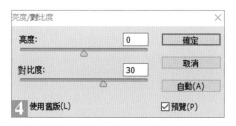

執行「圖像-調整-亮度 / 對比度」命令，
將對比度調到合適數值，最後保存即可。

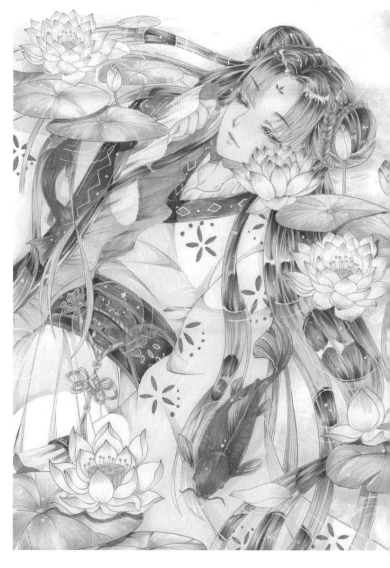

1.4 | 基礎上色技法

在正式開始使用馬克筆之前,必須先瞭解馬克筆的基本用法。只要掌握好平塗、混色與暈染三種技法,就能畫出不錯的效果。

| 平塗技法 |

平塗是馬克筆最基本的上色技法,瞭解了正確的運筆和疊色的技巧,上色才能做到遊刃有餘。

基礎運筆與平塗

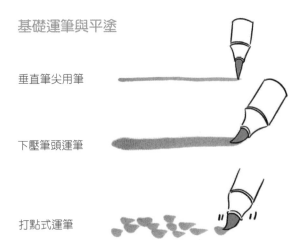

垂直筆尖用筆

下壓筆頭運筆

打點式運筆

單次上色時要保持運筆方向一致,力度和速度儘量均勻。

平塗疊色技法

— 先深後淺 —　　　　— 先淺後深 —

用於疊色的兩個顏色需要交錯運筆,順着同一方向運筆會使兩個顏色融合,難以得到清晰的疊色色塊。

在馬克筆疊色時,顏色深淺的先後順序也尤為重要,所以在實際繪畫中,應先考慮深淺色的疊色效果再選擇上色順序。

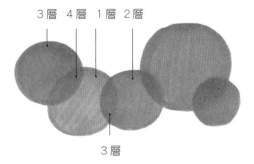

3層 4層 1層 2層

3層

單色馬克筆多次疊色,顏色會逐漸加深,3~4層時達到飽和。

馬克筆具有通透性,不同顏色進行疊加時會出現新的顏色。

— 注 | 小貼士 —

選擇與馬克筆色塊顏色相近的彩色鉛筆來回塗抹,可以使色塊更飽滿和均勻。

 →

混色技法

混色是馬克筆繪畫中的常用技法，但是由於馬克筆速乾的特性，混色成了很多初學者的難題。為了達到自然的混色效果，到底應該怎麼做呢？

同色系混色

同色系混色時選擇顏色相近的色號，並使用中間色來回塗抹弱化兩個顏色的交界線，隱藏馬克筆的筆觸，可以達到自然的混色效果。

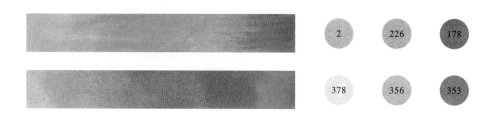

— **常用的兩種混色技法** —

從兩頭向中間運筆

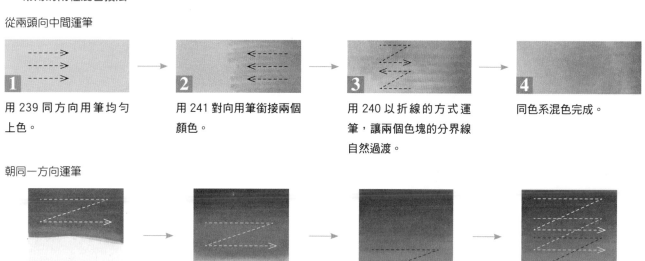

1 用 239 同方向用筆均勻上色。

2 用 241 對向用筆銜接兩個顏色。

3 用 240 以折線的方式運筆，讓兩個色塊的分界線自然過渡。

4 同色系混色完成。

朝同一方向運筆

1 用 243 在上色區域左右運筆上色。

2 用 241 從交界線上方區域開始運筆。

3 用 235 填充餘下的色塊。

4 用三種顏色來回運筆，讓混色更均勻。

不同色系混色

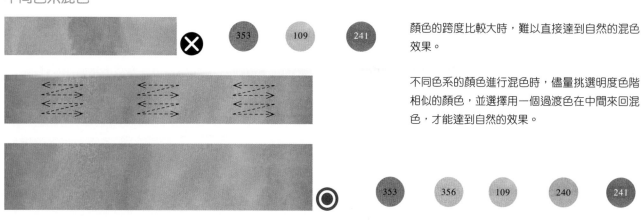

顏色的跨度比較大時，難以直接達到自然的混色效果。

不同色系的顏色進行混色時，儘量挑選明度色階相似的顏色，並選擇用一個過渡色在中間來回混色，才能達到自然的效果。

— 🖌 | 小貼士 —

由於本書使用的馬克筆筆墨的介質是酒精，在乾透前更容易混合顏色，建議大家在混色前想好配色，在畫的時候才會遊刃有餘。

暈染技法

暈染是繪製古風漫畫時很常用的一種表現手法，用馬克筆也可以做到像水彩一樣的暈染效果嗎？這時候就需要借助一支特殊的筆—0號筆。

0 號筆暈染效果

0 號筆可以理解為水彩中的水，它是以酒精為主的馬克筆無色溶劑，常用於製作馬克筆的暈染和漸變效果。

先使用 0 號筆

先使用 0 號筆塗在想要暈染的地方，在酒精乾之前塗上需要暈染的顏色，此時會形成微微的筆墨擴散效果，常用於稀釋減淡顏色。

後使用 0 號筆

塗上想要暈染的顏色，用 0 號筆以打圈的方式將顏色暈開，常用於背景的暈染。

脫色效果

在馬克筆筆墨乾後，可以使用 0 號筆沾濕需要脫色的地方，可以洗掉少量墨蹟，常用於特殊紋理的表現。

1.5 │ 妙筆丹青

前面已經講解了馬克筆的基礎知識，但是光有理論沒有實踐可不行！這一節就來學習如何運用馬克筆為作品上色吧！

掃碼下載
線稿大圖

│ 人物頭部上色技法 │

均勻自然的膚色、精緻的五官和富有層次感的頭髮是繪製人物頭部的關鍵。下面就讓我們來打造一位漂亮的古風美人吧！

人物皮膚的畫法

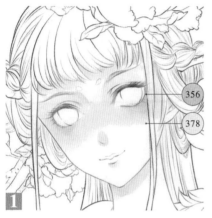

小貼士

用打圈的方式運筆，顏色更容易暈開。

1 用 356 在臉頰、眼窩和指尖畫出紅暈，並用 378 將其暈開。

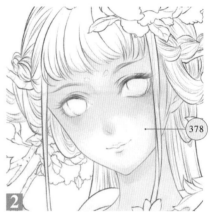

2 顏色乾透後，用 378 平塗底色，注意順着一個方向用筆，保證力度均勻。

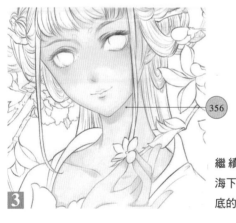

3 繼續用 356 加深劉海下方、眼窩和下巴底的陰影。

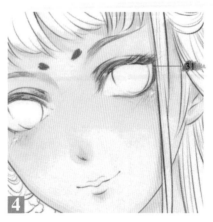

4 用紅色彩鉛沿着眼眶形狀，給人物添加妝容。

人物五官的畫法

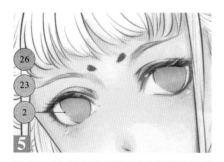

5 用 26、23 和 2 從上到下畫出眼睛的漸變效果。

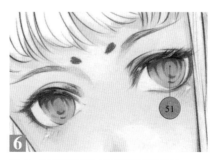

6 用 51 在眼睛裏畫出兩圈圓形的瞳孔。

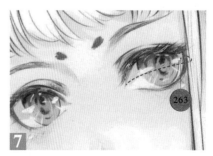

7 用 263 在眼球上方添加一層陰影，用白色的高光筆劃出高光。多處高光可以讓眼睛的細節更豐富。

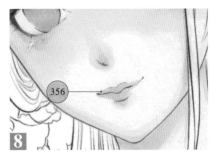

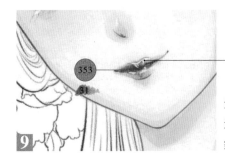

8 沿着唇縫用 356 平塗嘴唇底色。

9 沿着唇縫用 353 加深唇色，並用紅色彩鉛畫出唇紋。

留出高光

人物頭髮的畫法

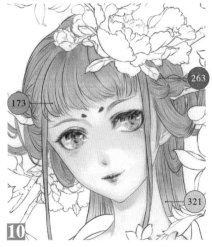

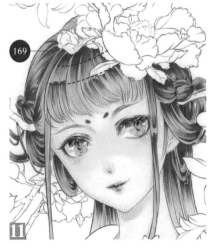

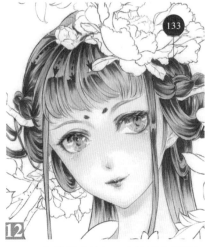

10 用 263 給頭髮鋪底色，靠近皮膚的地方用 173 漸變過渡，頸後用 321 漸變過渡，讓整個頭髮部分的色彩更加富有層次感。

11 順着頭髮生長的方向用 169 進行加深，注意用起筆重收筆輕的運筆方式，並留出高光的位置。

12 用 133 從髮根開始在一定範圍內繼續加深。

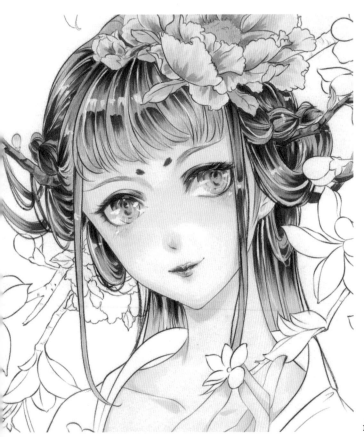

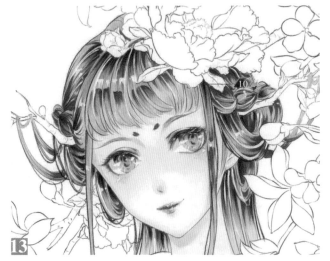

13 用黑色彩鉛添加髮絲，並用高光畫出頭髮的光澤感。

最後給人物畫上頭花。

服裝飾品上色技法

服飾繪製的關鍵在於表現布料的厚度與質感，通過褶皺的添加和透明度的把控，可以表現出不同材質的布料。

掃碼下載
線稿大圖

人物服裝的畫法

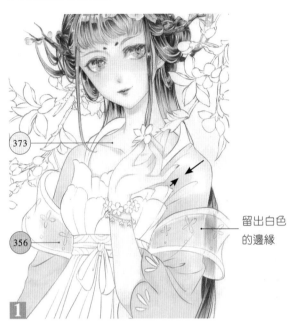

留出白色
的邊緣

1 用 356 作為底色，用 373 在肩頭和褶皺凸出
的地方畫出布料的高光，與底色自然地銜接。

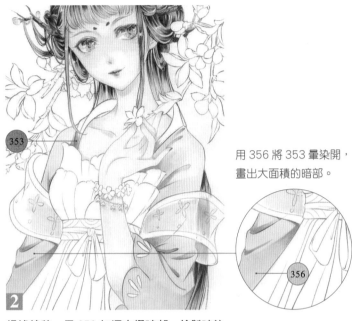

用 356 將 353 暈染開，
畫出大面積的暗部。

2 根據線稿，用 353 加深衣褶暗部，繪製時注
意統一光源。

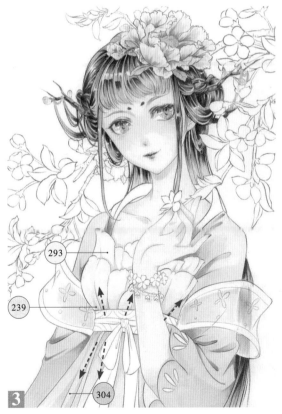

3 裙子的部分和上衣畫法相同，用 293 和 239 漸變作為
底色。褶皺主要集中在腰封附近，呈放射狀向外。

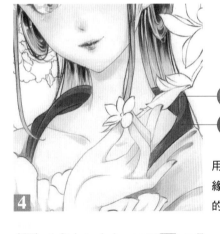

4 用 214 畫出領口的顏色，在邊
緣用 178 畫出反光，表現衣服
的光澤感。

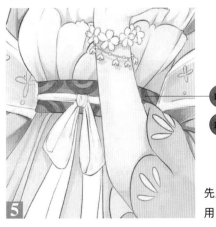

5 先用 194 平塗腰封的底色，再
用 199 疊加出花紋的顏色。

23

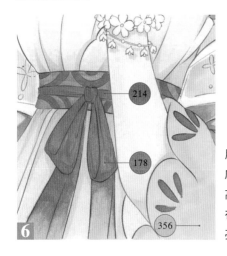

用 214 畫出腰帶的底色，用 178 畫出高光區域，並用 356 在畫面邊緣漸變出亮部。

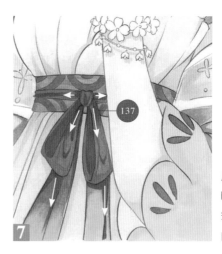

用 137 畫出腰帶的暗部，注意暗部的運筆方向和布料褶皺走向一致。

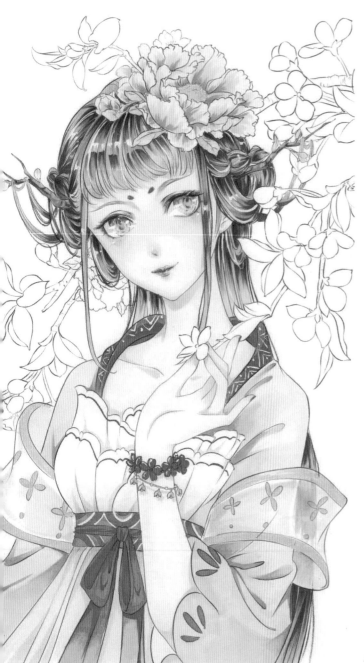

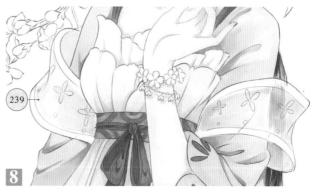

用 239 在邊緣畫出披帛的顏色，並用 0 號筆將顏色暈開。留出四周的白邊表現透明輕薄的質感。

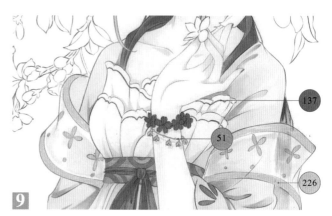

用 137 和 51 和 226 給服裝添加花紋，並為手鏈塗上顏色。

最後用高光筆為人物的衣領畫上花紋。

寫意場景上色技法

整個畫面我們選擇粉和藍兩個主色調，與背景相近的花卉可以更好地突出下方的畫卷。背景的暈染是表現畫面意境的關鍵。

掃碼下載
線稿大圖

寫意背景的畫法

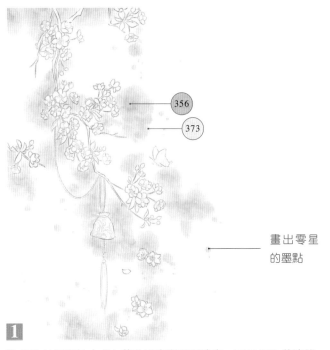

1

用 356 以打圈的方式在花朵和畫卷周圍塗畫，再用 373 將邊緣暈開，打造水墨暈染效果。

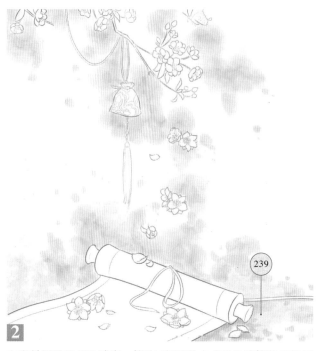

2

在卷軸周圍用 239 塗畫，然後以打圈的方式用 0 號筆將 239 暈開，與之前的 356 融和。

寫意背景的畫法

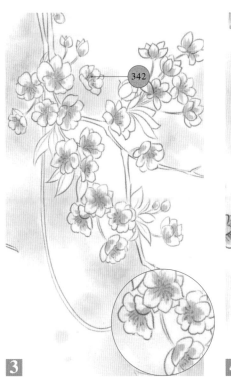

3

用 342 由花心向外呈放射狀畫出第一層顏色。

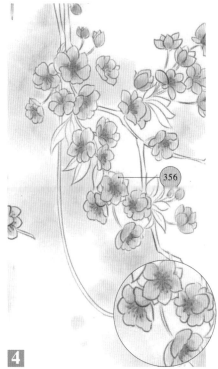

4

等花心乾透後，用 356 平塗花瓣底色。

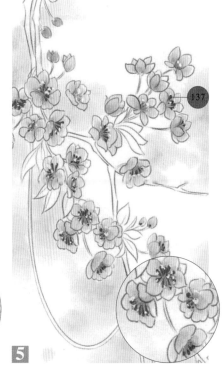

5

先用 137 畫出花蕊，再用高光筆點出花心。

25

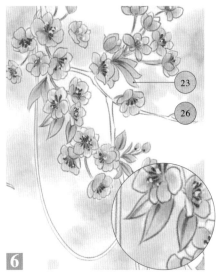

6 先用 23 平塗樹葉的底色，再用 26 加深樹葉根部並勾出葉脈。

7 用 169 勾勒出樹幹，在轉折處頓筆表現樹節。用 140 立起的筆尖勾出紅色絲帶。

8 用同樣的畫法畫出落花，並用 321 沿着花瓣與卷軸銜接的輪廓畫出投影。

小道具的畫法

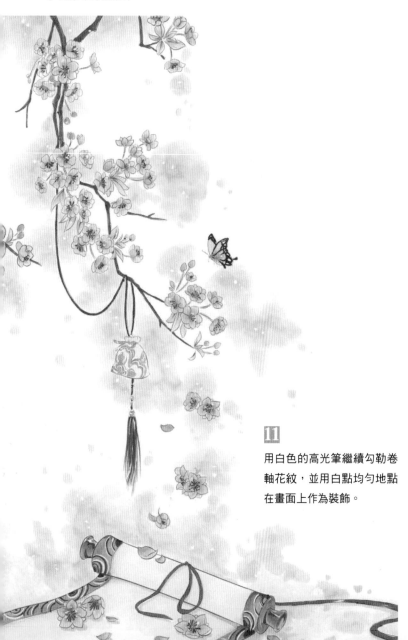

9 用 407 由邊緣向內畫出卷軸底色，再用 241 平塗卷軸邊，用 243 筆尖勾出圓圈形花紋，並用 214 畫出綁繩。注意卷軸花紋的透視。

11 用白色的高光筆繼續勾勒卷軸花紋，並用白點均勻地點在畫面上作為裝飾。

10 用畫卷軸邊緣的方法畫出香囊。用 137 畫出流蘇上半部分，再用 353 從上往下運筆與 137 均勻過渡，並在流蘇末端畫出散開的細線，表現蓬鬆感。

花木禽鳥上色技法

這幅畫繪製的是停在含笑花枝頭的兩隻小鳥，我們將植物和鳥作為畫的刻畫重點，尤其是畫葉片時注意區分出受光面和顏色的冷暖傾向，用色不單一才能讓整幅畫的色彩顯得更加豐富。

掃碼下載
線稿大圖

背景和葉片的畫法

1 用前面講過的寫意背景法暈染背景，然後用 34 為葉片受光處鋪底色，只鋪一半即可。為了讓顏色更豐富，可以依照虛線框把樹葉大致分為三個部分，靠上偏冷，中間正常，靠下偏暖。

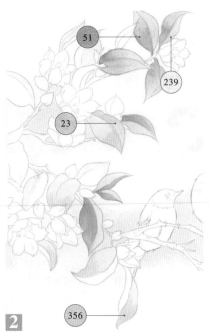

2 用 239 給靠上的葉子添加冷色，並用 51 繪製重色部分；中間用 23 繪製嫩綠色調；靠下的葉片用 356 暈染出微紅的枯葉底色。

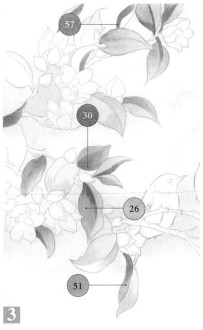

3 靠上部分繼續用 57 來加深陰影；中間的葉片用 26 和 30 暈染繪製出嫩綠葉片，注意葉片的後端深前端淺；靠下部分用 51 來繪製重色。

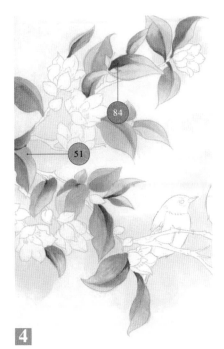

4 用 51 和 84 繪製出背陰處的葉子，受光的葉子偏暖色，背光偏冷色。

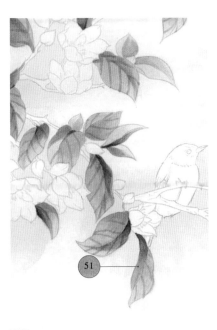

5 用比顏色更深一點的 51 在葉片上淡淡地畫出葉脈以增加細節，葉片部分就畫好了。

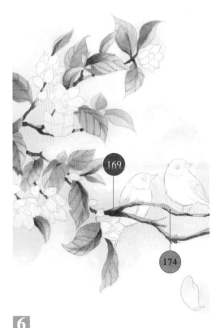

6 用 174 在樹枝上平塗出底色，然後用 169 給樹枝的底端加深。

淺色花朵畫法

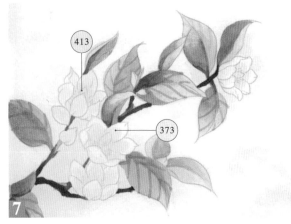

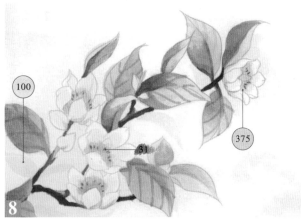

7 用 373 和 413 在花朵的中間部分暈染出橘粉色的效果，注意保持花瓣的邊緣留白。

8 用 375 給花瓣的中間部分加深陰影，點上紅色的花蕊。最後在空隙中用 100 畫出遠處的葉片。

鳥的畫法

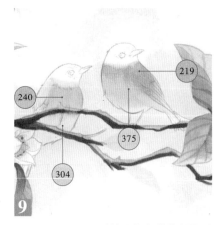

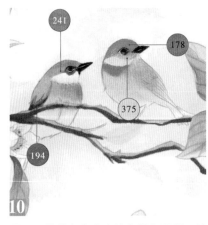

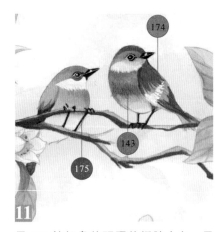

9 用 304 和 375 分別給兩隻鳥的腹部羽毛鋪底色，再用 240 和 219 給鳥的頸部下方顏色加深。

10 用 241 給藍鳥上半身塗上單色漸變，然後用 194 在藍鳥的頭部和翅膀下端加深；用 178 給紅鳥頭頂和頸部加深，用 375 給眼部周圍塗上紅暈。用黑色中性筆劃出眼睛和喙，並填上高光。

11 用 174 給紅鳥的頭頂的翅膀上色，用 143 給紅鳥的腹部添上紅色。最後用 175 的筆尖畫上鳥爪。

最後用高光筆在葉片上點上零碎的高光就可以了。

古風道具上色技法

古風漫畫中的道具以木器、瓷器、漆器、金屬器和玉石為主，繪製的時候可以選用清雅古樸的色彩，結合整幅畫的色調來進行搭配。

掃碼下載
線稿大圖

玉琴的畫法

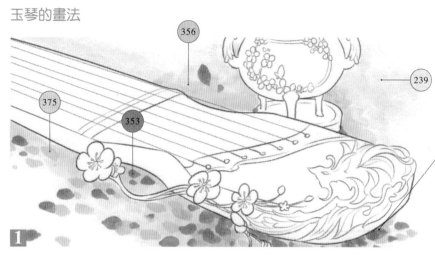

朝同一方向用筆劃出大小不一的花瓣。

畫琴之前先繪製背景，並用 356 和 353 打點畫出花瓣。與背景色結合能更好地烘托出玉琴剔透的質感。

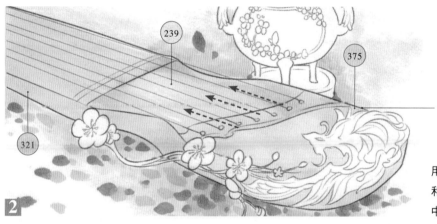

所有顏色順着琴身的方向運筆。

用 375 在琴身邊緣畫出環境色，再用 239 和 321 分別給琴頭和琴尾上色，讓顏色在中間自然過渡。

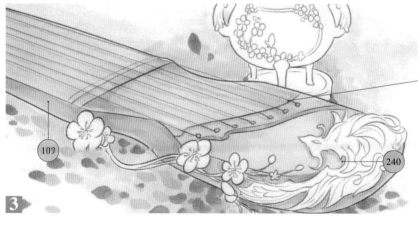

琴弦與投影之間需要留出一定的空隙。

用 109 在琴的側面和琴尾畫出暗部，用 240 立起的筆尖勾出琴頭陰影、裝飾品和琴弦在琴身上的投影。

 小貼士

在邊緣留出一條高光，能夠更好地表現玉琴通透的質感。

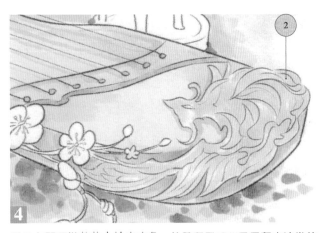

用 2 在琴頭裝飾物上塗出底色，注意在鳳頭和鳳尾留出適當的高光。

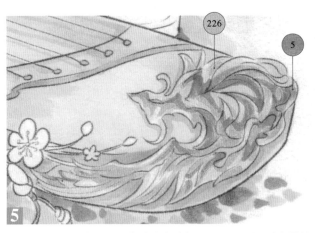

先用 226 根據裝飾的結構起伏畫出暗部，再用 5 加深明暗交界線。

香爐的畫法

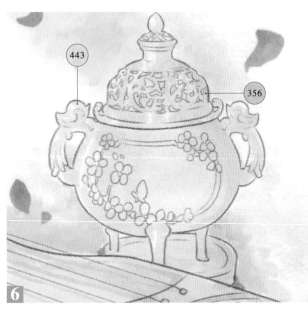

用 443 作為香爐的底色，在左側留出高光，右側用 356 畫出環境色，加強香爐的金屬質感。

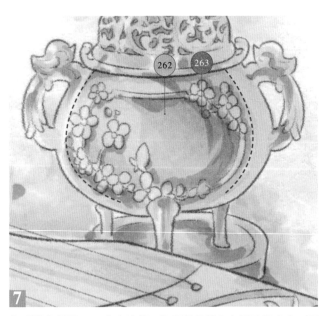

在香爐右側用 262 畫出暗部，注意跟着爐身表面的弧度走，再用 263 加深明暗交界線以及浮雕的陰影。

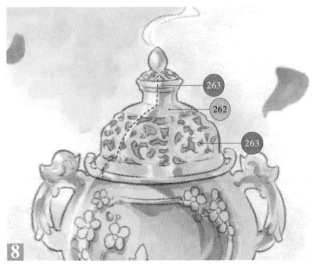

用和爐身相同的方法畫出陰影和明暗交界線，並將筆尖立起填充香爐蓋鏤空的部分，畫出中空的感覺。

注 | 小貼士

高光和明暗交界線強烈且明確的對比，是表現金屬香爐的關鍵。

9

將 239 和 109 相互混色畫出飄起的青煙，在煙霧盤繞曲折處用 109，在煙霧淡薄蜿蜒處用 239，讓煙霧更有層次感。

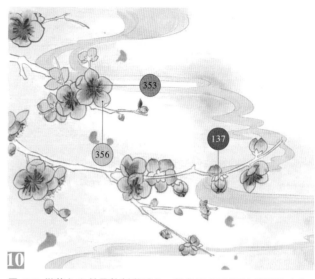

10

用 353 從花心向外呈放射狀塗色，然後用 356 平塗花瓣的底色，最後用 137 為花心和花苞的頂端上色。

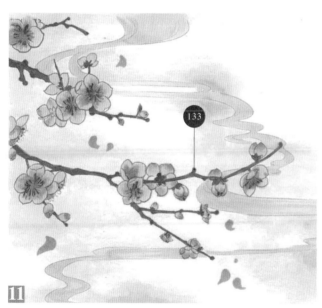

11

用 133 為樹枝塗色，在枝節處頓筆劃出樹枝的起伏。

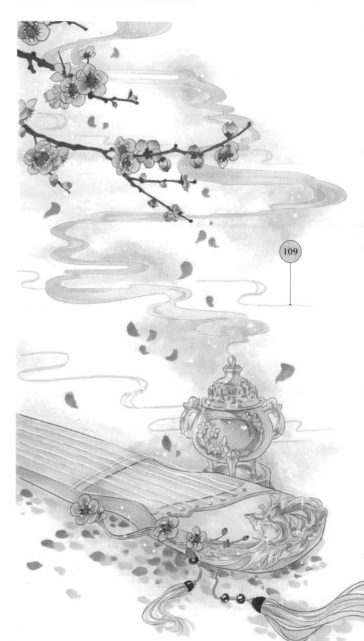

將筆尖立起，用 109 補充一些細小的輕煙，注意煙霧不宜太密。
最後用高光筆適量地在畫面上點上白點。

雪景上色技法

用藍色調表現寒冷的感覺，天空偏藍，雪地陰影偏紫，注意用不同畫法分別突出各種質感，以此表現雪景的氛圍。其次通過顏色深淺和灰度的對比來表現中景的遠近虛實，用一個重點色來突出畫面的視覺中心。

天空和雪地畫法

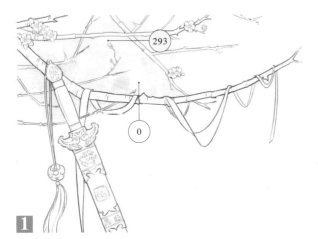

1 用 0 號筆先塗抹出一片區域，再用 293 畫出單色漸變的效果，注意暈染時適當留白。

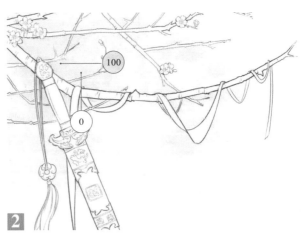

2 在靠近劍柄的部分用 100 加深局部，然後馬上用 0 號筆暈染過渡，使天空的重色集中在一處。

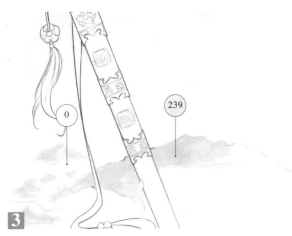

3 雪地部分整體偏藍紫色調。先用 239 橫向繪製遠處的地面，兩端用 0 號筆進行模糊。

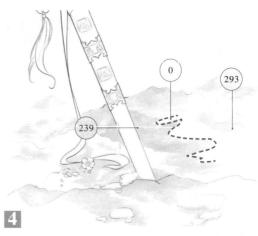

4 中間部分用 239 繪製雪地的陰影，可以在畫的時候留出如圖虛線表示的空白，用 293 來繪製邊緣的淺色陰影。

5 用 293 橫向用筆以 Z 字形塗出雪地，用 239 在右下部分勾一層，表現積雪的厚度。

6 用 240 加深雪塊的右下角部分表現陰影，用 304 繪製出劍的投影。

因為是雪景,所以選取的顏色大多是偏冷的棕色,用越遠越冷、越遠越淺的方式來表現層次。最遠的地方甚至可以用淺紫色來表現樹枝和背景的融合。

樹枝的陰影也同樣用了冷色調,遠處用 112 來疊加陰影,近處用了 169 這樣的冷棕色,既能刻畫陰影,又使前景突出。

近處的飄帶顏色可以選用大紅色表現。先用 213 給飄帶塗滿底色,再用 214 繪製轉折的深色部分,並結合 213 柔和過渡。雪地上飄帶的陰影用 304 繪製出空間感。

遠處梅花用偏冷的玫紅色表現。先用 375 繪製遠處梅花以及飄落的花瓣,遠景的梅花可在線稿外添加,近處的梅花用 353 繪製深色的花瓣。

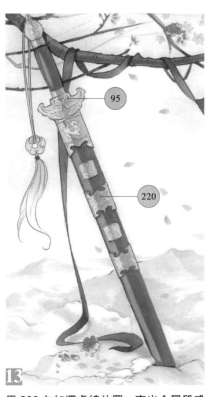

11 如圖所示，分別給劍柄、護手以及劍隔、劍鞘和掛飾平塗上底色。

12 按照虛線把劍分成兩個面表現立體感，用241加深裝飾。用112與173混合成冷棕色，並加深虛線部分。

13 用220在加深虛線位置，突出金屬質感的表現，用95加深玉質花紋的陰影。

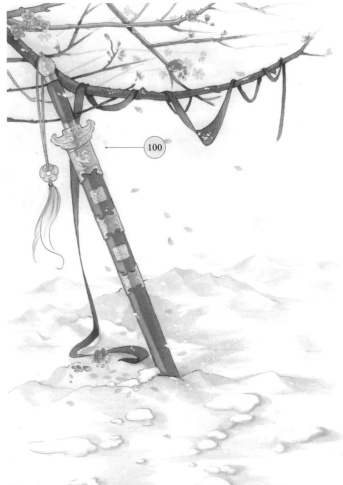

小貼士

劍柄不要選擇過於暖的色調，會與背景產生強烈的對比，使畫面看起來不統一。

最後用白色顏料或是高光筆修飾邊緣，在深色附近點出一些飄雪的痕跡，用100在留白部分點出飄雪，雪景的氛圍就表現出來了。

第二篇　馬克筆插畫繪製過程

2.1 蝶戀花

掃碼下載
線稿大圖

蝶戀花,花飛似夢。這幅插畫的主題是表現少女的青春美好。採用鮮豔嫩綠的顏色,重點突出少女粉嫩的膚色和精緻的臉部妝容以及夢幻的背景。

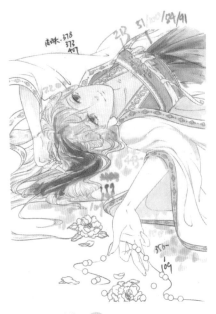

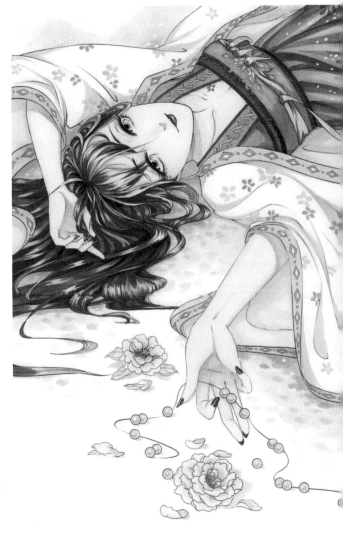

自然的膚色

柔美的五官

亮麗的髮絲

服飾和花紋

主色調: 383　375

輔助色調: 199　213　51　34　304

蝶戀花是一幅以表現女性柔美和優雅為主的插畫,在選擇顏色時以粉綠和粉紅為主色調,配合深紫色和深綠色作為重色調使人物更加突出。

皮膚 ──────────────── 373　378　407　375　293 ──────●

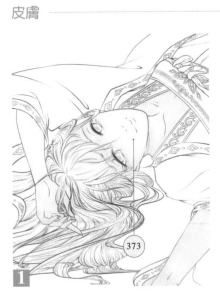

1 用 373 平塗皮膚部分,臉附近的頭髮周圍也可以統一平鋪底色。

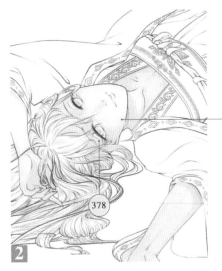

2 顏色半乾的時候用 378 在劉海下面的臉上、眼窩、鼻樑以及頸部鎖骨和手臂處稍稍加深。

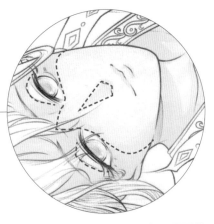

上眼皮和兩側臉頰以及下巴部分不要塗深,保留底色使膚色看起來更加白皙。

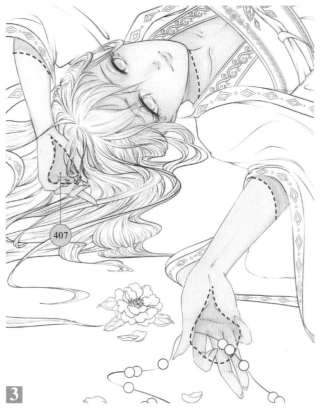

3 用 407 加深頸部、手臂以及手掌中的陰影，注意邊緣深中間淺，自然過渡。

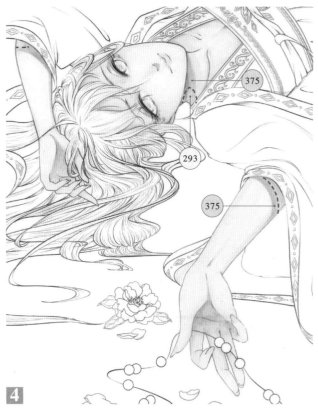

4 為避免膚色過黃，用 375 沿着陰影邊緣適當過渡，使陰影透出一點紅色。接著用 293 在虛線框出的區域適當加點冷色。

五官

174　375　213　34　51　73　293　31　10

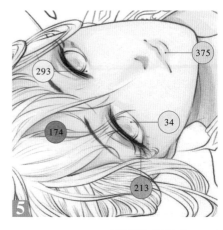

5 用 174 加深眉毛和眼線，用 213 繪製眼影，用 293 貼着上眼線繪製陰影，接着用 34 給眼珠上色。用 375 給嘴唇鋪上底色。

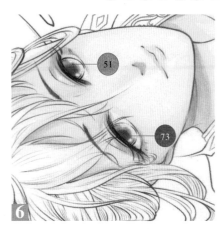

6 用 51 繪製眼珠，在高光和反光部分留白，再用 73 加深瞳孔。

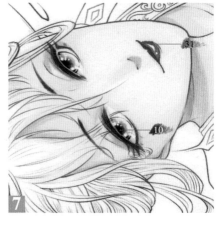

7 最後用紅色中性筆為角色塗上口紅，在下唇中間留出底色。同時加深眼尾和睫毛的後半部分。最後用黑色中性筆加深瞳孔並用高光筆添加高光。

 小貼士

在睫毛和眼珠中間，用極細的勾線筆蘸白顏料，畫出一條弧線，能讓眼睛更透亮。

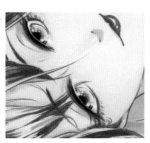

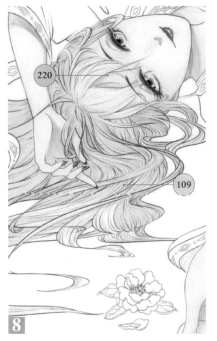

8 用 220 給額頭附近的頭髮上色，其他部分用 109 鋪底色。可預留出部分底色作為頭髮的淺色部分。

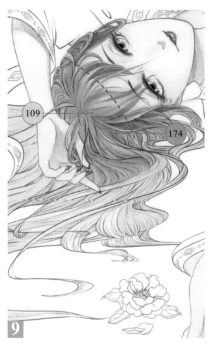

9 用 174 順着線稿的走向繪製出髮絲的感覺，中間間隔幾組留出底色，頭頂部分等乾後用 109 疊加，使前後顏色柔和。注意留出虛線附的淺色。

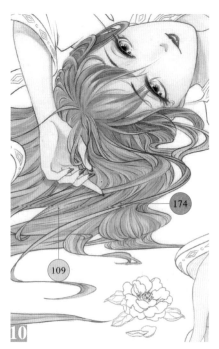

10 用同樣的方法將剩餘的頭髮繪製完成。

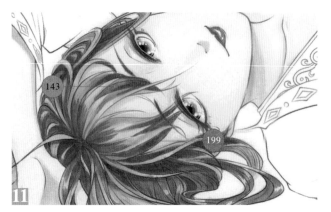

11 用 143 在高光附近添加重色，用 199 加深高光兩側的頭髮。注意留出一些之前畫好的顏色。

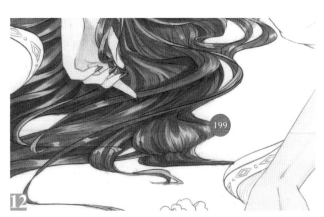

12 其餘部分的頭髮也同樣統一加深，切忌平塗，用塗分組髮絲時的筆觸來繪製，髮絲遮擋處可多疊加幾次加深陰影。

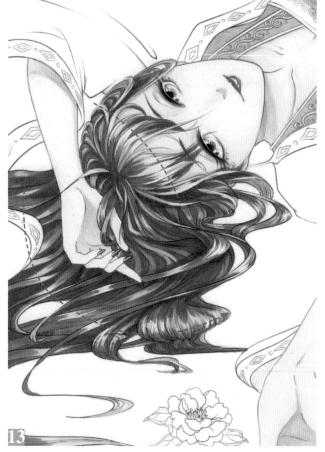

13 用高光筆或用勾線筆蘸白顏料，沿着虛線弧度繪製頭髮高光，注意順着髮絲走向用筆。

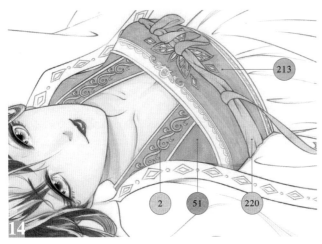

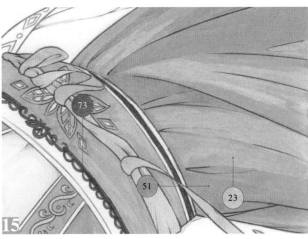

如圖分別給裏衣的衣領、束胸以及帶子和花紋部分平塗上色。注意細小地方可以用筆尖細緻刻畫。

用 73 給束胸花邊上色，裙子部分用 23 繪製底色，再用 51 塗深一層的部分，注意留出柳葉形的亮部。

小貼士

在繪製百褶裙的時候，注意依照褶皺走向，一般在胸部下方裙子的起始處形成三角形的深色陰影。

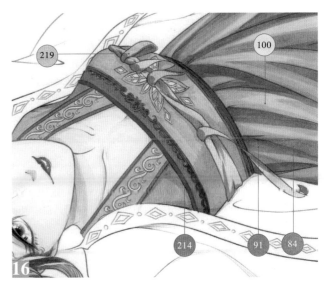

用 214 給衣領和束帶的邊緣上色，接着用 100 給亮部塗色，用 84 給裙子整體顏色加重，用 91 給褶皺部分添加陰影。

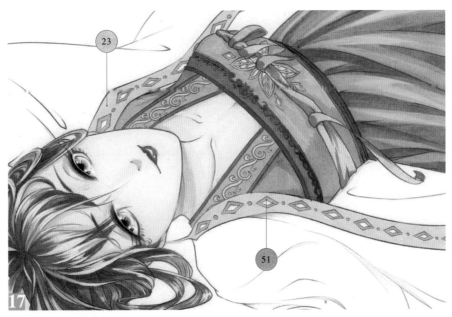

先用 23 繪製長袖衫邊緣的顏色，再用 51 繪製中間的花紋。

39

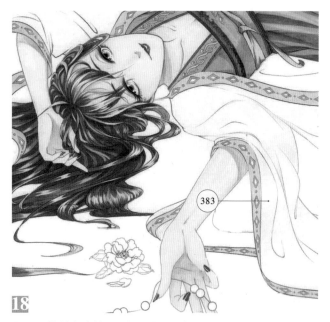

18

用 383 給外套的外層全部平塗一層淺色，注意過渡均勻。

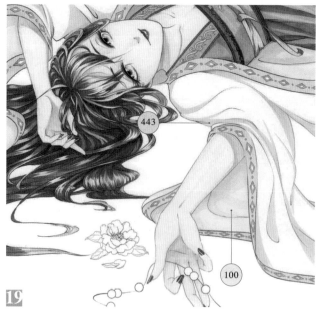

19

用 443 給衣服添加上陰影，再用 100 繪製衣服的裏襯顏色，可先塗一遍底色，乾透後再用同一支筆加深陰影。

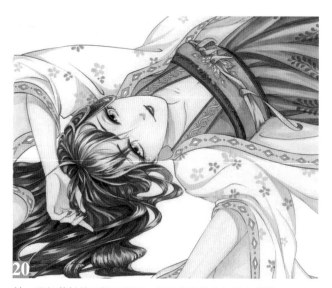

20

統一添加花紋使服裝更華麗，服裝部分的上色就完成了。

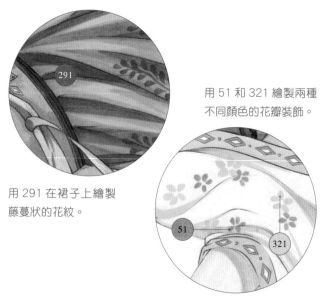

用 51 和 321 繪製兩種不同顏色的花瓣裝飾。

用 291 在裙子上繪製藤蔓狀的花紋。

花卉背景

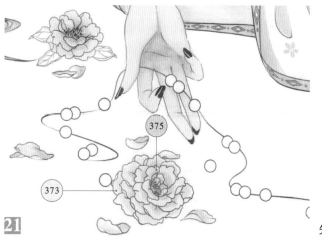

21

注 | 小貼士

花瓣層次多的花朵，以中間為最深，沿著花邊的內側邊緣漸變過渡。一般兩個鄰近色就足夠了。

先用 373 給花瓣鋪底色，再用 375 暈染花瓣的漸變部分。

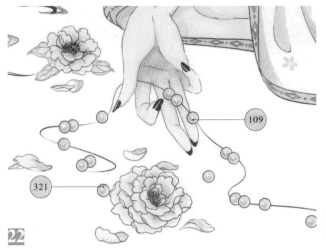

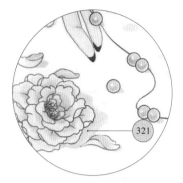

用 109 給手部、花朵和柱子底下加上投影。

先用 321 給珠子內部上色，統一留出右側一條白邊，再用 109 給珠子的中間加上深色，最後統一在左上方加上高光。

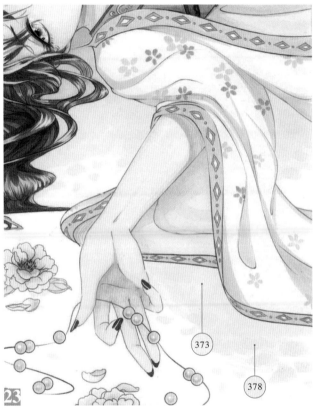

底色部分用 373 和 378 繪製底色的暈染，範圍儘量大一些，邊緣用淺色繪製點狀小花瓣。

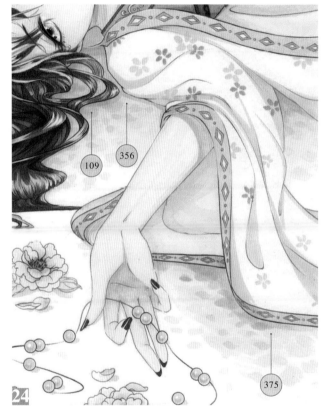

用 375 和 356 在之前的範圍內疊加，畫出向內逐層變深的漸變效果，方法和上一步一致，最後在靠近身體周圍用 109 繪製陰影和點狀花瓣。

用高光筆在裙子和地上的花瓣附近和裙子上點一些高光就完成了。

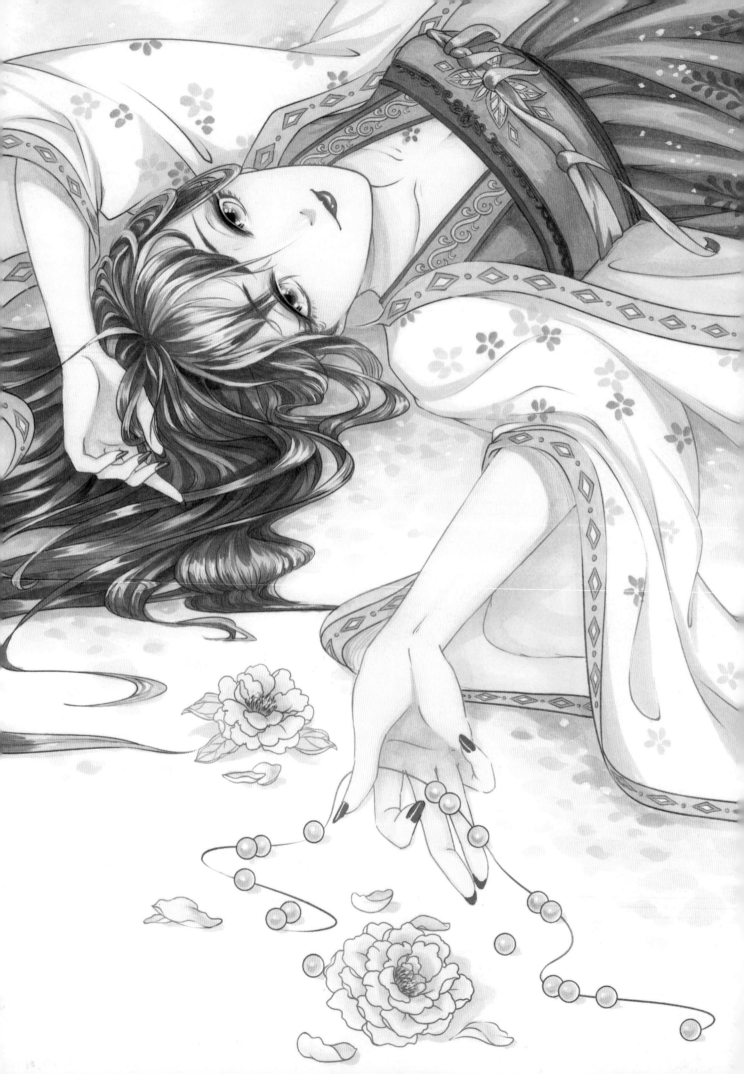

2.2 | 龍女戲珠

掃碼下載
線稿大圖

這幅畫的重點是表現出水下
人物頭髮的光澤感以及符合
畫面主色調的妝容。繪製時要
注意畫面中的環境色和光源
的方向。

冷色系妝容

頭髮的層次

金屬與寶石

水珠的畫法

水波的表現

主色調: 239 241 194

輔助色調: 226

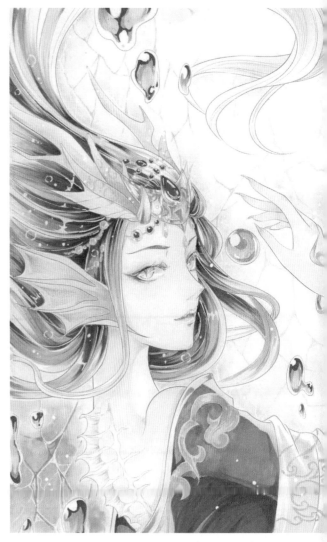

為了表現水下的場景，主色調以藍紫色為主，選擇 239、241 和 196。作為藍色的補色用 226 作點綴，使黃色在畫面中會更加突出。

皮膚　　　　　　　　　　　　　373 375 407 293

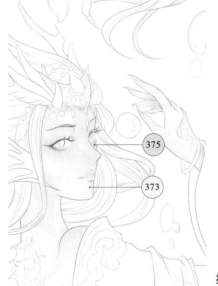

1 把 375 塗 在 臉 頰 處
並用 0 號筆暈開。用
373 平鋪底色。

2 在 皮 膚 邊 緣 用 293
添加環境色。

43

脖子上的陰影從下巴逐漸向下過渡，用筆時需要注意下筆重抬筆輕。

小貼士

適當加重明暗交界線可以更好地表現出光感。

3

設定光源在人物的右上方，用 407 畫出皮膚的陰影，繪製時需要注意陰影的方向。

妝容

293 239 241 375 2 226 31

小貼士

為了更好地表現眼球的體積，可以從兩側眼角向中間運筆，加深眼妝。

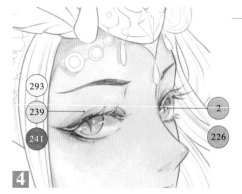

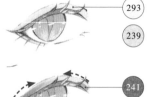

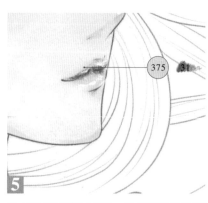

4

用 2 和 226 混色畫出瞳孔，並用 293、239 和 241 依次疊加畫出眼影。

5

用 375 畫出嘴唇底色，再用紅色加深唇縫，用高光筆劃出嘴唇的光澤感。

鱗角

239 293 240 375 109 235 342

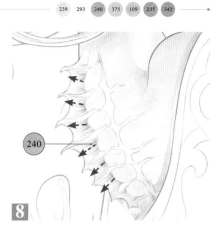

6

用 293 平塗背鰭打底，再用 239 輕輕加深皮膚連接處，表現出魚鰭輕盈通透的感覺。

7

用 293 和 239 混色，畫出龍角漸變。

8

用 240 繼續加深，順着背鰭的方向畫出紋理來。

用 375 畫出角的底色，留出下半部分，
用 109 畫出耳朵和靠前的角。

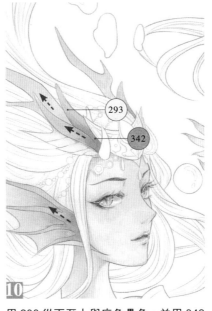

用 293 從下至上與底色疊色，並用 342
與紫色疊色。

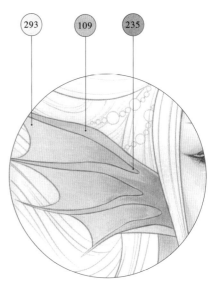

由於 293 和 235 的反差較大，因此需要
用 109 對兩個顏色進行過渡。

頭髮

293　240　235　321　194　196　10

由於光源在畫面的右上方，所以靠上的頭髮亮、下方的頭髮暗。在上色時
需要選擇不同深淺的顏色。

用 293 和 321 畫出受光的頭髮，注意用留白表現出光
澤感。

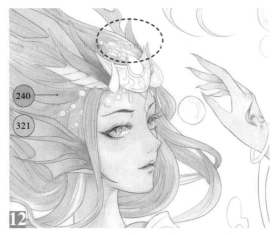

用 240 和 321 畫出背光處頭髮的底色，需要留出頭頂
處的高光。

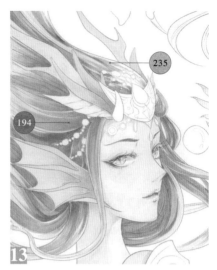

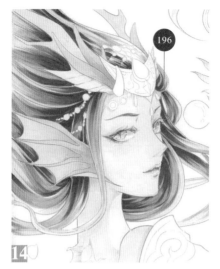

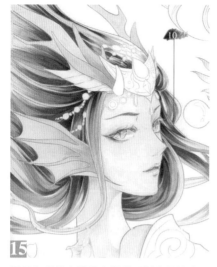

13 順着頭髮生長的方向用 235 在每一組頭髮中間進行加深,再用 194 從髮根起筆,加深靠近人物面部的部分。

14 用 196 繼續從髮根處起筆,順着頭髮的方向加深,注意 196 的範圍要小於 194。

15 用黑色彩鉛在髮根處順着頭髮生長的方向畫出髮絲。

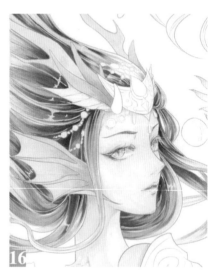

用高光筆在髮束中段順着髮絲方向畫出 H 形高光,並勾勒出白色髮絲。

注 | 小貼士

在淺色上疊加深色容易顯得過渡不自然,這時再用淺色覆蓋一層,就能有自然過渡的效果了。

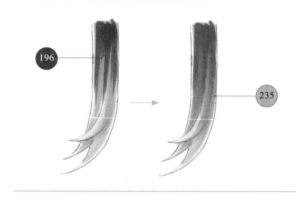

衣服　239 291 194 199 196 2 226

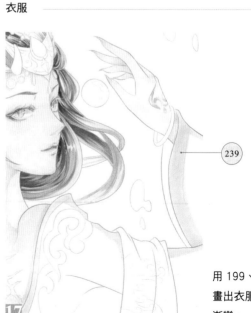

17 用 199、194 和 291 畫出衣服底色的深色漸變。

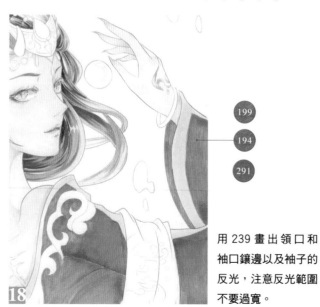

18 用 239 畫出領口和袖口鑲邊以及袖子的反光,注意反光範圍不要過寬。

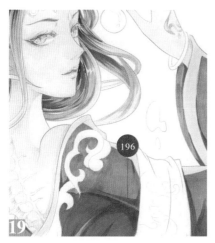

19 用 196 單色疊色加強袖子下面的暗部區域，注意畫出深淺層次的變化。

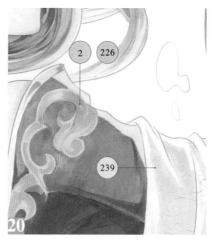

20 用 2 和 226 畫出衣服的花紋，用 239 畫出披帛，注意留出褶皺上的光澤。

21 用金色的顏料勾勒出衣服上的花紋。可以用油漆筆、丙烯等帶有覆蓋力的材質代替。

頭飾 ⚫ 2 226 5 235 243 ⚫

22 用 2 畫出金屬的底色，留出高光。

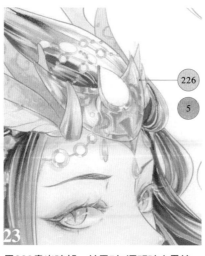

23 用226畫出暗部，並用5加深明暗交界線。明確的明暗交界是表現金屬質感的精髓。

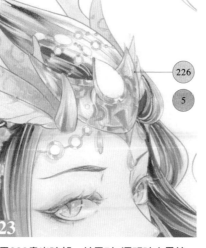

🕐 小貼士

繪製寶石時不能按照常規物體的規律區分明暗面。將最深的顏色畫在高光附近能更好地表現出珠寶質感。

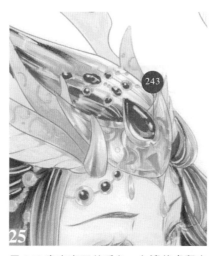

24 用 235 畫出寶石的底色。通常選擇飽和度較高的顏色，注意留出高光。

25 用 243 畫出寶石的重色，在邊緣處留出反光。

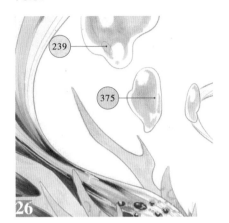

26 用 239 和 375 畫出水珠底色，注意邊緣和高光留白。

27 如上圖所示，用 241 對水珠進行加深。

28 用 243 小面積加深高光的邊緣，注意用筆乾淨利落，使水珠更加晶瑩剔透。

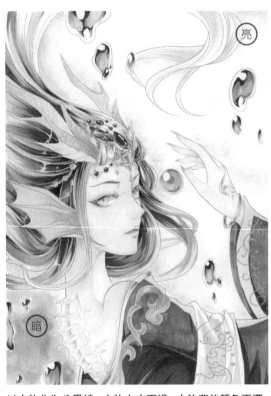

以人物作為分界線，人物上方更淺，人物背後顏色更深。

29 人物上方的底色用 0 號筆將 239 和 293 暈開，注意留出高光。

30 人物背後用 240 以打圈的方式畫出底色，再用 321 將邊緣暈開，注意避開主體人物。

31 用 241 畫出不規則的紋路。注意繪製細線時可以將筆尖立起。隨後用高光筆勾出白色的水紋。

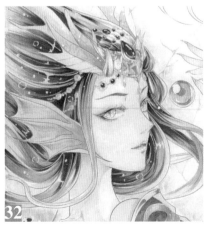

32 用高光筆在頭髮上畫出點和圓圈，並在整個畫面中均勻地點上白點。

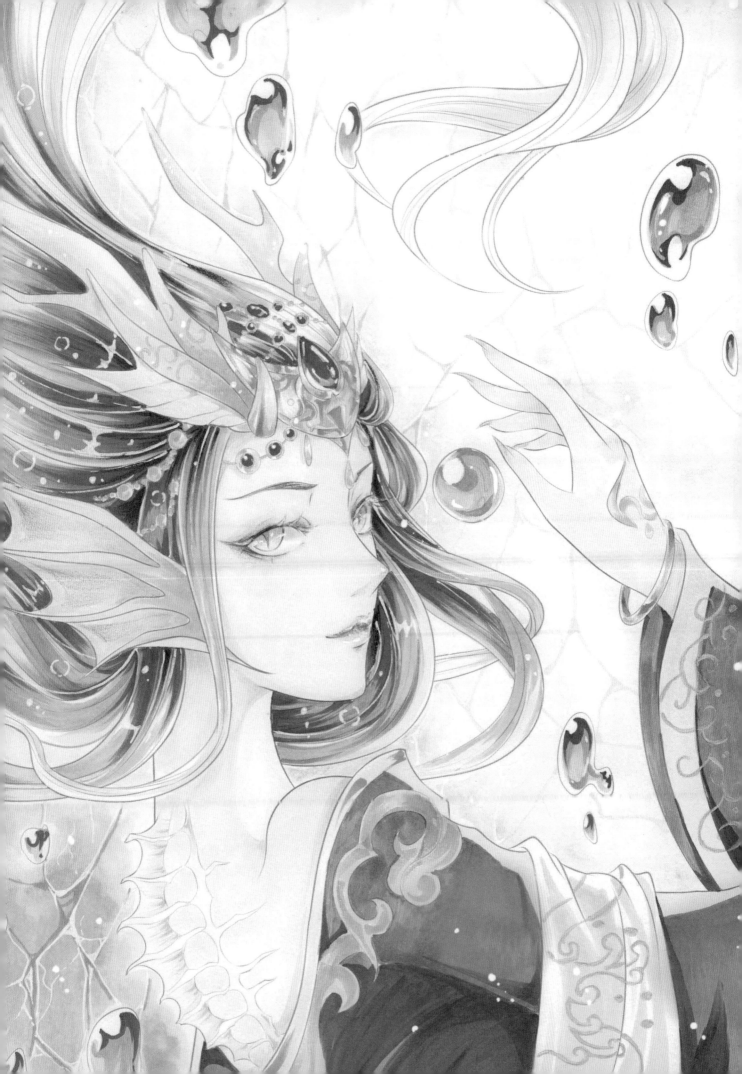

2.3 | 探春出嫁

掃碼下載
線稿大圖

這幅畫表現了女子出嫁的場景。畫出布料迎風飄揚的質感和不同材質的頭飾，是表現華麗人物的關鍵。同時需要注意畫出風的感覺。

主色調： 214 2

輔助色調： 26 241

髮飾的畫法

服裝的花紋

布料的褶皺

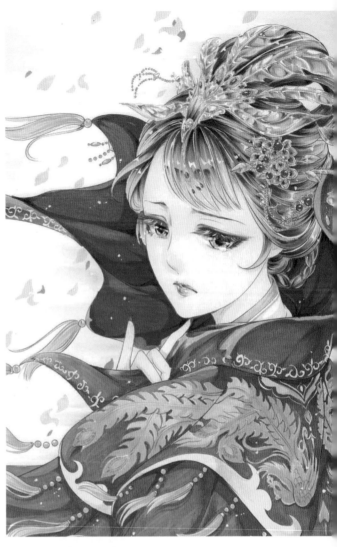

這幅畫以 214、2 作為嫁衣的主色調，點綴以 26 和 241。用紅、黃、藍、綠搭配出中國傳統的色調。

皮膚

375 378 262 263 264 220 214 31

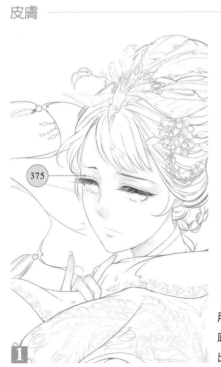

1 用 375 在眼窩、鼻底、指尖和陰影處畫出紅暈。

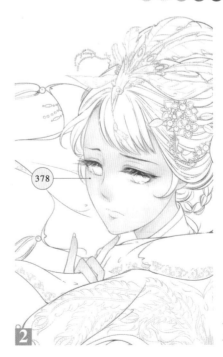

2 用 378 在皮膚部分平塗。

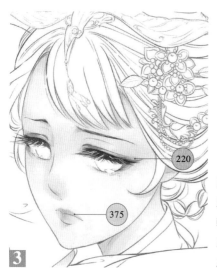

3 用 220 作為眼妝的底色，沿着眼睛的輪廓畫眼線和眼尾。用 375 作為嘴唇的底色。

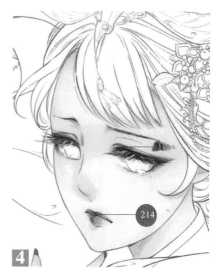

4 用紅色彩鉛沿着眼線加深眼妝，並用 214 加深唇部。注意留出眼皮中間和下嘴唇的高光。

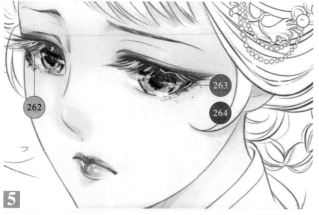

5 用 262 和 264 疊加出人物的瞳孔。記得用 263 畫出瞳孔內的陰影。最後用高光筆劃出眼睛和嘴唇的高光。

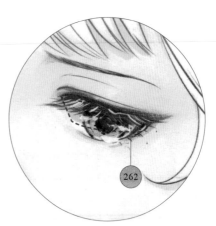

眼睛內的陰影畫在眼白的上半部分

頭髮　407 263 264 133

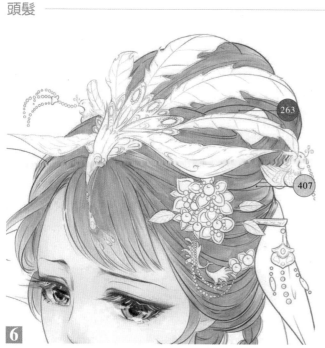

6 用 263 作為頭髮的底色，在人物面部周圍和頭頂受光處用少量 407 過渡。

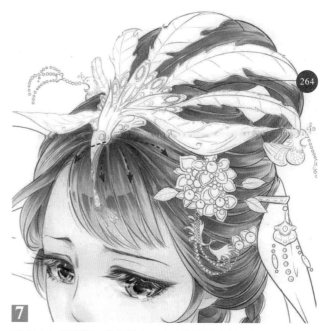

7 用 264 加深頭髮，從髮根和明暗交界線的位置起筆，順着髮絲走向運筆。

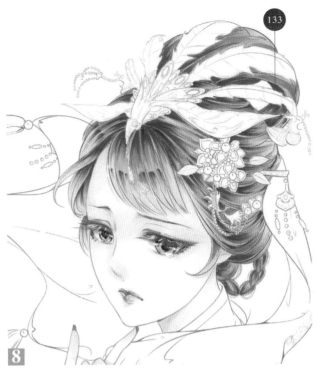

8 用 133 繼續沿髮絲走向加深，主要在髮根以及頭髮和髮飾相接的地方。

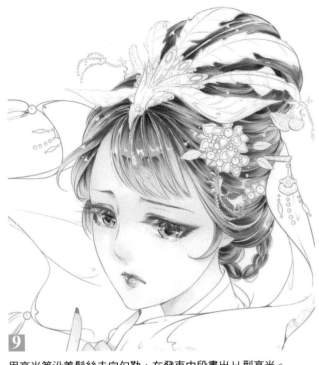

9 用高光筆沿着髮絲走向勾勒，在髮束中段畫出 H 型高光。

頭飾

2　226　5　240　241　243　137　51

10 用 2 作為金色髮飾的底色，注意留出受光面和飾品邊緣的高光。

11 如圖用 226 畫出頭飾暗部，明確的明暗交界線是金屬質感的關鍵。

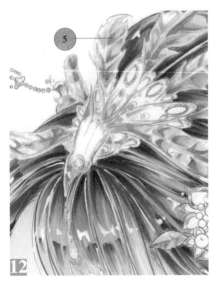

12 用 5 沿着明暗交界線繼續加深，面積不宜過大。

小貼士

色塊的明確分區和大面積的高光，是刻畫金屬質感的關鍵。

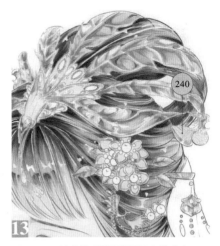

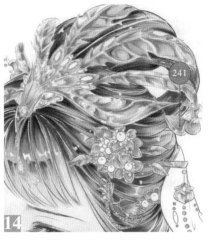

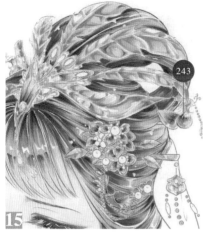

用 240 平塗作為髮釵點翠部分的底色。

用 241 從根部起筆,以甩筆的方式在底色上疊色。

用 243 在根部進行加深,注意範圍要小於 241。

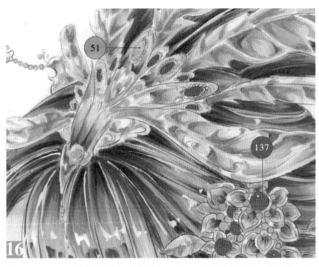

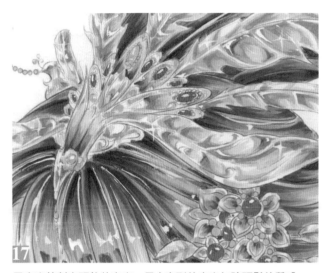

用 51 和 137 畫出頭飾上的寶石,不用刻意留出高光,藍綠色比翠綠看起來更有寶石的質感。

用高光筆劃出頭飾的高光,用十字形的高光加強頭髮的質感。

服裝

2 226 213 159 214 137 140 378 407 235 26

小貼士

繪製細緻的圖案時可以先將筆尖立起勾勒邊緣,再將筆放平填充顏色。

先用 2 平塗鳳凰的底色。由於鳳凰屬服裝上的圖案,在上色時不必考慮其本身的立體感。

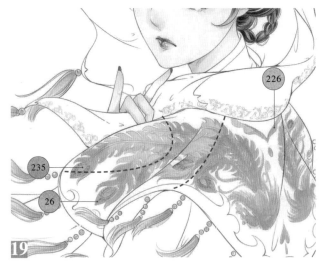

19 根據服裝的起伏，在背部和褶皺處用 226 畫出鳳凰的暗部，並用 235 和 26 畫出鳳凰尾巴上的點綴。

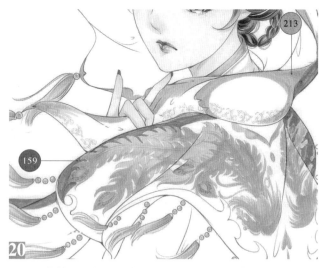

20 用 213 給蓋頭的高光區域填色，並用 159 填充衣服邊緣的高光區域。

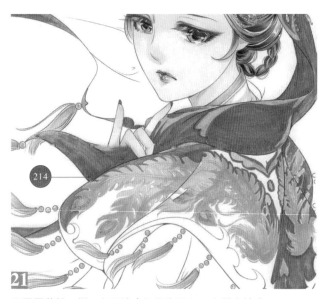

21 和鳳凰花紋一樣，在平塗底色前先用 214 勾勒出輪廓。

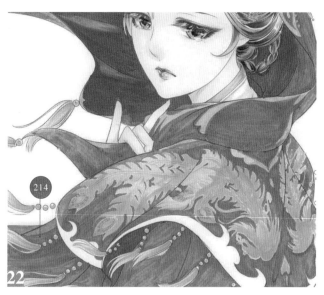

22 將筆尖放平填滿空隙，用 214 平塗服裝底色。

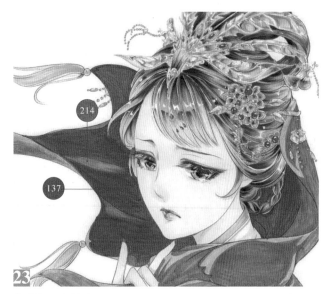

23 為了區分布料的正反面，內側的蓋頭用更深的 137 作為底色，用 214 表現高光。

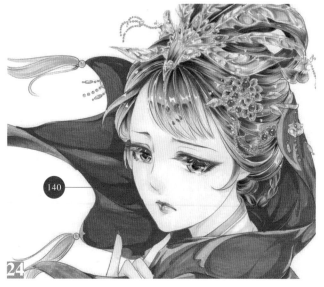

24 根據線稿的褶皺用 140 加深陰影，注意靠近人物面部的陰影面積更大。

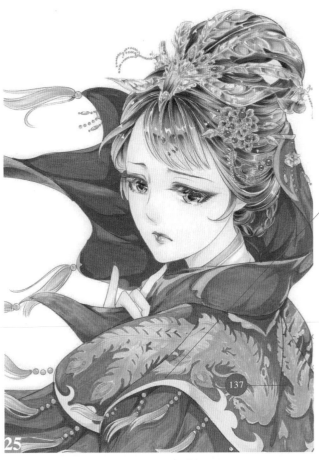

用 378 和 407 分別畫出披肩邊緣的亮部和暗部。注意明暗交界線要與服裝保持一致。

用 137 畫出蓋頭外側以及服裝上的褶皺。褶皺越少,表現的布料質感越厚重,所以披肩的褶皺少於衣服上的褶皺。

用棕黃色彩鉛加深鳳凰邊緣,讓服裝上的圖案更加清晰。

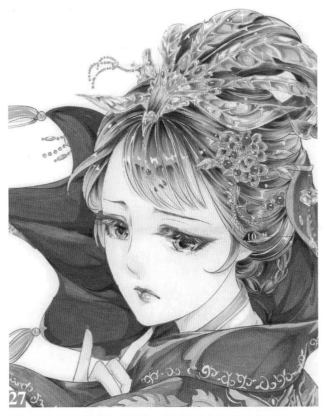

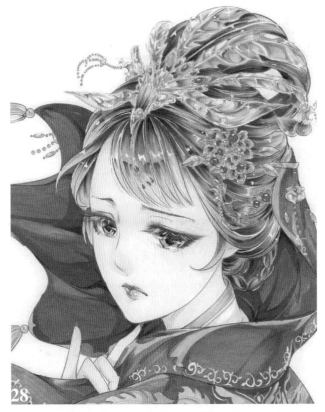

用黑色彩鉛加深蓋頭內側褶皺,注意黑色的面積不宜過大。

用高光筆沿着蓋頭邊緣,有規律地勾勒藤蔓狀花紋。注意花紋的透視需要根據布料的起伏而變化。

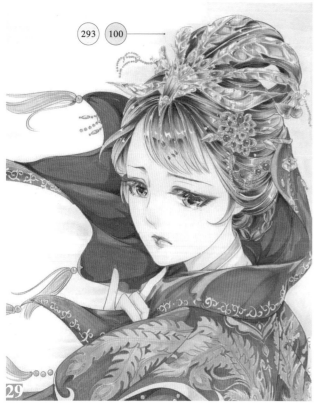

小貼士

如圖所示，按照由深到淺的順序，從畫面邊緣向中間橫線用筆，能夠表現出流雲。

293　　　0　　　　0　　　293　　100

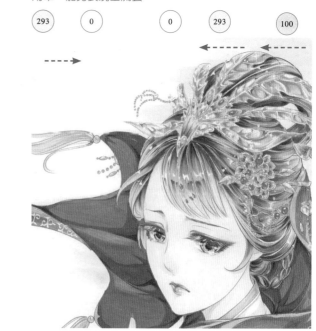

用 100 與 293 畫出漸變，用 0 號筆過渡 293 的邊緣讓它更自然。
注意背光的一面比受光面的底色更深。

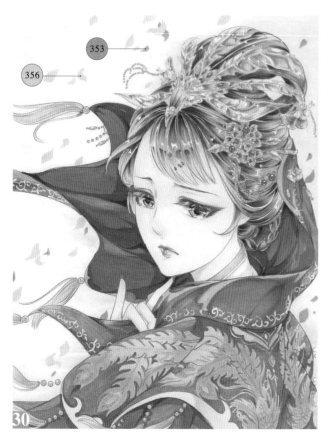

用 356 和 353 交替順着風向畫出飛花，花瓣的兩端微微翹起，
能更好地表現出隨風飄揚的輕盈感。

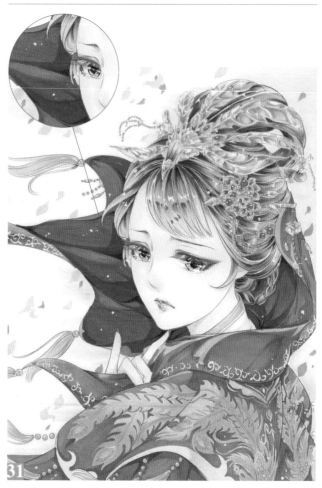

用高光筆來點綴畫面。同時在眼睛下方畫出淚水，由於風的原
因，人物的眼淚會向前飛起。

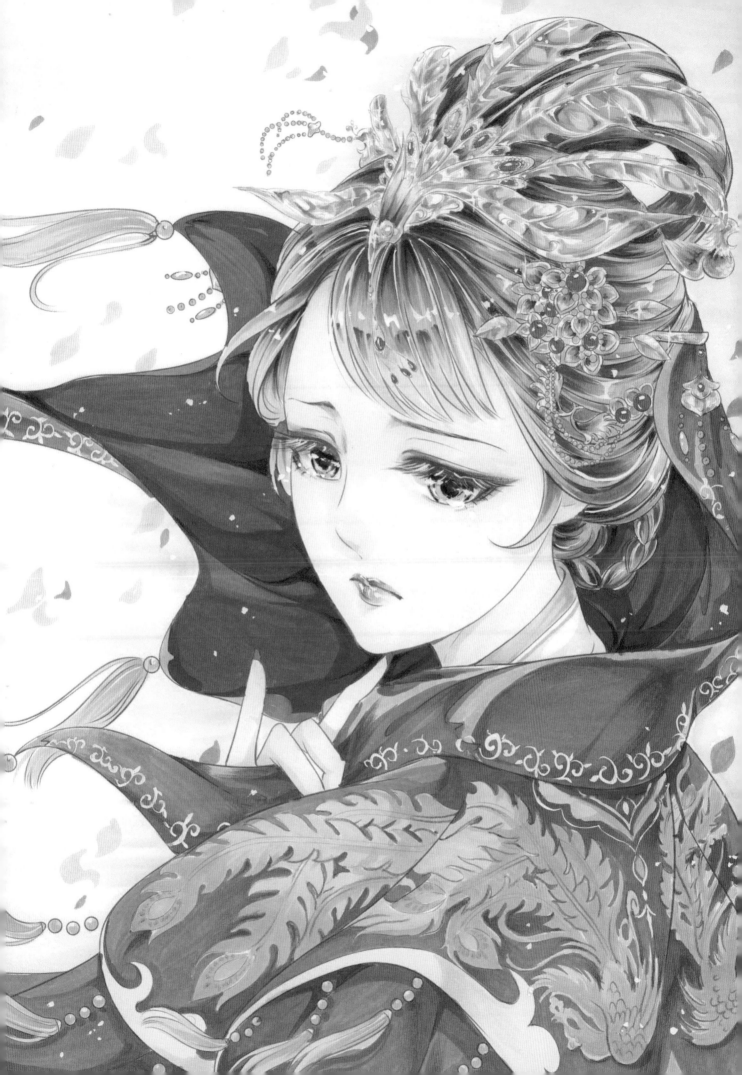

2.4 | 浮光掠影

掃碼下載
線稿大圖

這幅畫選擇了較為素雅的淺色作為主色調來表現人物的高冷氣質。在畫面中，人物的頭紗所占面積較大，因此表現薄紗的質感是塑造整個畫面的關鍵。

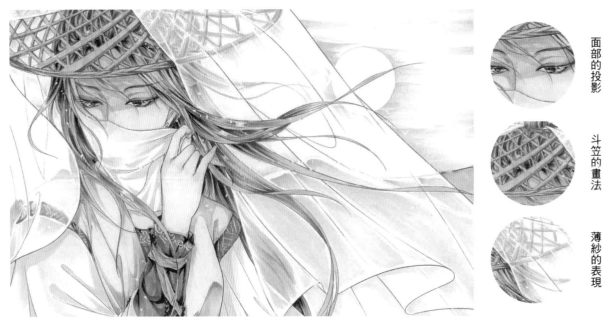

面部的投影

斗笠的畫法

薄紗的表現

主色調： 443 239

輔助色調： 2 194

整個畫面選擇 443 和 239 兩個飽和度不高的藍綠色來營造曠野的環境，並用 2 和 194 點綴出暖色和重色。

皮膚 ——————————————————————————— 375 413 214 407 112 194 ————————•

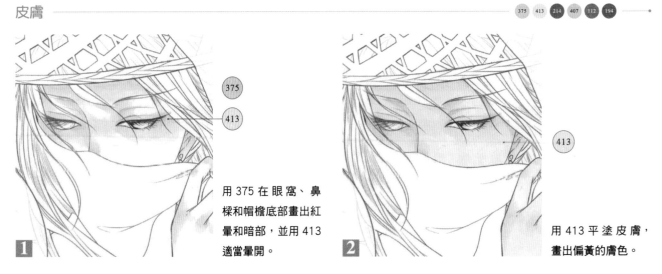

375

413

用 375 在眼窩、鼻樑和帽檐底部畫出紅暈和暗部，並用 413 適當暈開。

1

413

用 413 平塗皮膚，畫出偏黃的膚色。

2

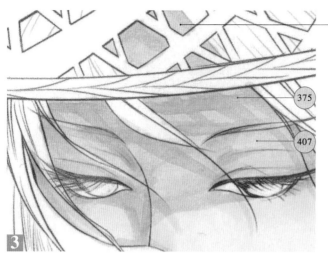

用 407 和 375 填充斗笠
空隙中皮膚的部分。

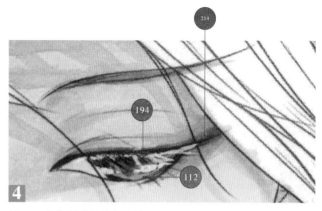

3 用 407 在面部的上半部分畫出陰影。再用 375 疊色畫出斗笠和頭髮的陰影。注意陰影和物體之間留出距離。

4 用 112 作為眼睛的底色，並用 194 加深瞳孔。接著用 214 沿着眼眶畫出眼線。記得用高光筆劃出高光。

頭髮

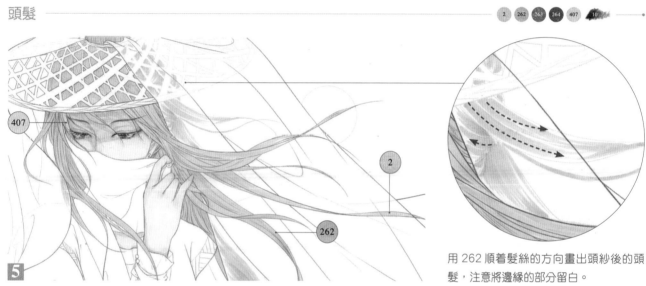

用 262 順着髮絲的方向畫出頭紗後的頭髮，注意將邊緣的部分留白。

5 用 262 作為頭髮的底色，在髮梢處用 2 畫出漸變，並在面部附近用 407 漸變出膚色。

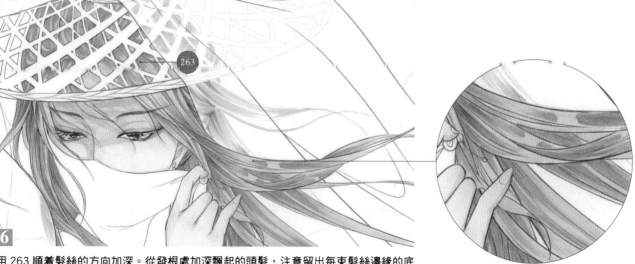

6 用 263 順着髮絲的方向加深。從髮根處加深飄起的頭髮，注意留出每束髮絲邊緣的底色。在被斗笠遮擋的空隙中順著盤髮的方向，向人物頭頂畫出髮絲。

在頭髮的中段高光的位置留出底色。

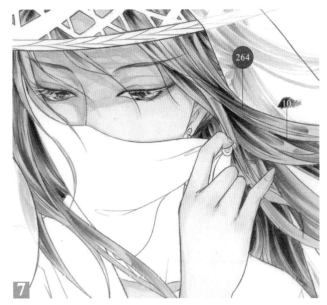

7 用 264 在之前的範圍內繼續加深。接着用黑色彩鉛進一步加深髮根和髮束的交界處。

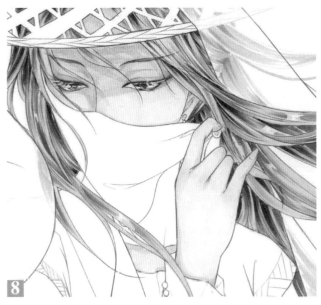

8 用高光筆順着頭髮走向勾勒出適量髮絲，並在發束的中段畫出高光。

服裝 ── 321 413 239 240 109 291 194 196 2 226 143 ──

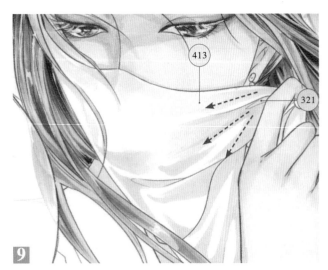

9 用 321 畫出面紗的褶皺，並用 413 畫出面紗下的皮膚。留白越多，面紗的質感看起來就越厚。

── 小貼士 ──

膚色的範圍不要超過臉部的輪廓，上色前可以先用彩鉛輕輕勾出面紗下的臉型。

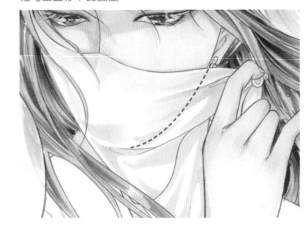

10

用 239 平塗出人物衣服的底色。

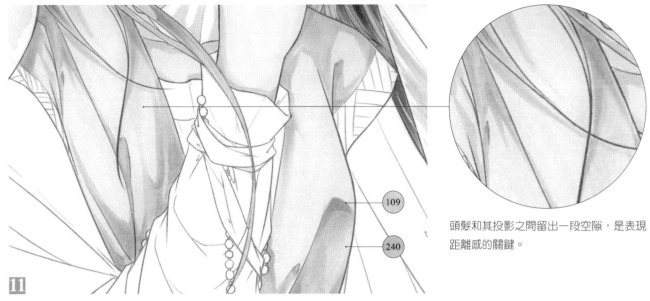

頭髮和其投影之間留出一段空隙,是表現距離感的關鍵。

11 用 240 畫出衣服褶皺和投影,再用 109 在褶皺和背光處進行加深。褶皺主要集中在腋下和胸部。

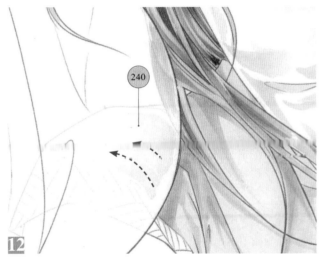

12 用 240 畫出頭紗下的衣服,從頭紗邊緣向肩頭運筆劃出自然的過渡,注意將邊緣留白。

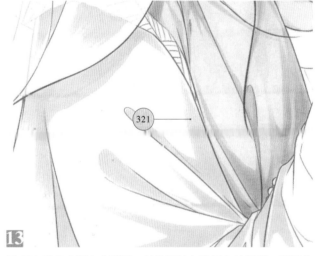

13 用 321 畫出衣服上的褶皺,以及頭紗在袖子上的投影。褶皺主要集中在手肘。

14 用 413 畫出手臂的形狀,表現袖子布料的透明質地。

15 另一側用 321 畫出陰影,用 413 透出膚色,注意不用把手臂形狀畫得太明確。

16

用 291 平塗畫出護腕和衣服邊緣的底色。被頭紗遮住的部分注意將邊緣留白。

17

用 194 根據線稿畫出褶皺和陰影，再用 196 加深。

18

用 2 平塗袖帶的底色，然後將筆立起，用 143 點出手串顏色。

19

根據線稿，用 226 畫出袖帶褶皺的陰影，並用高光筆點出手串的高光。

斗笠　　　　　　　　　　　　　　　　246 247 173 174

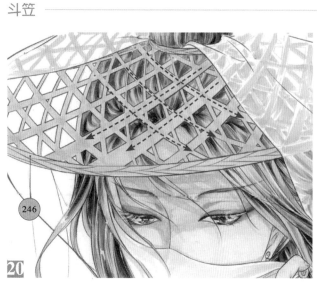

20

用 246 畫出斗笠的底色，順着竹條的方向填色，表現出斗笠的編織感。

21

同樣用 246 畫出頭紗遮蓋下的斗笠。被遮蓋的部分需要在每根竹條的邊緣留白。

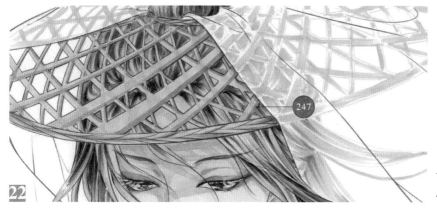

首先確定好投影方向，用247畫出每一根
竹條的暗部，注意光源要保持統一。

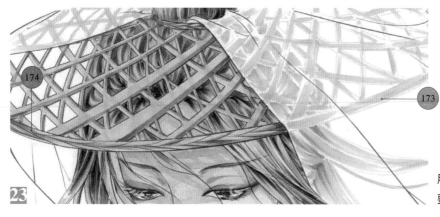

用173加深被頭紗遮蓋住的斗笠。同樣需
要將邊緣留白。

背景與紗 ·························· 383 443 263 239 ·

用443畫
出流雲。注意空出太
陽的圓形。

橫向用筆，用443畫
出流雲。注意空出太
陽的圓形。

同樣橫向運筆，用
383將443的邊緣暈
開，並在紙上多次疊
加，可以讓兩個顏色
融合地更加自然。

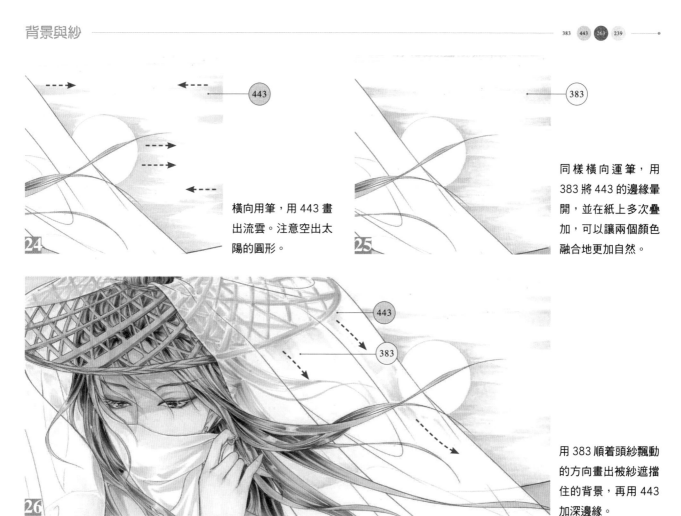

用383順著頭紗飄動
的方向畫出被紗遮擋
住的背景，再用443
加深邊緣。

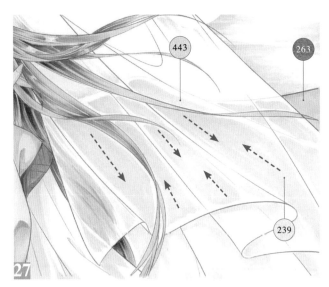

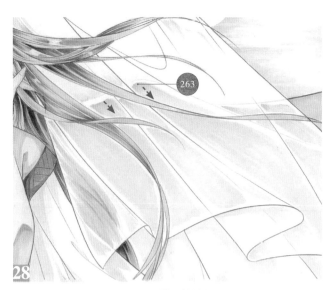

用 443 和 239 按照圖示漸變出背景山脈的顏色，並用 263 畫出沒被遮擋的部分，注意在頭紗和山脈邊緣留白。

用 263 從山頂向下運筆，加深被頭紗遮擋住的山脈。

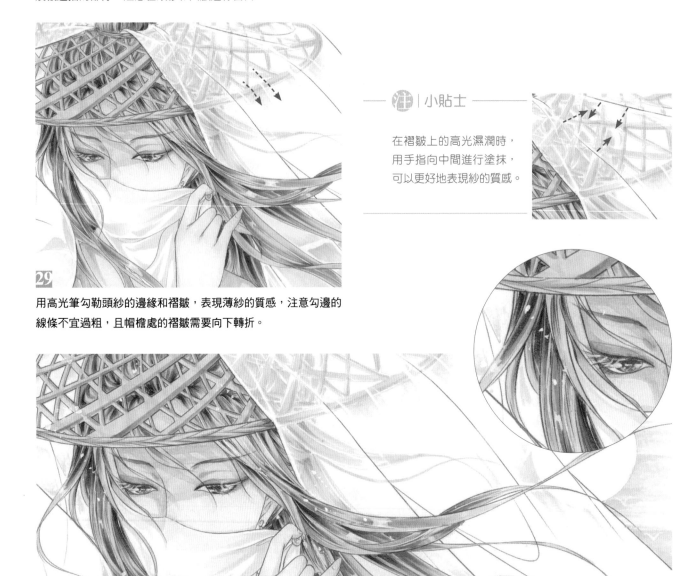

用高光筆勾勒頭紗的邊緣和褶皺，表現薄紗的質感，注意勾邊的線條不宜過粗，且帽檐處的褶皺需要向下轉折。

注 | 小貼士

在褶皺上的高光濕潤時，用手指向中間進行塗抹，可以更好地表現紗的質感。

用高光筆在整張圖上適量點白，增強畫面的豐富程度。

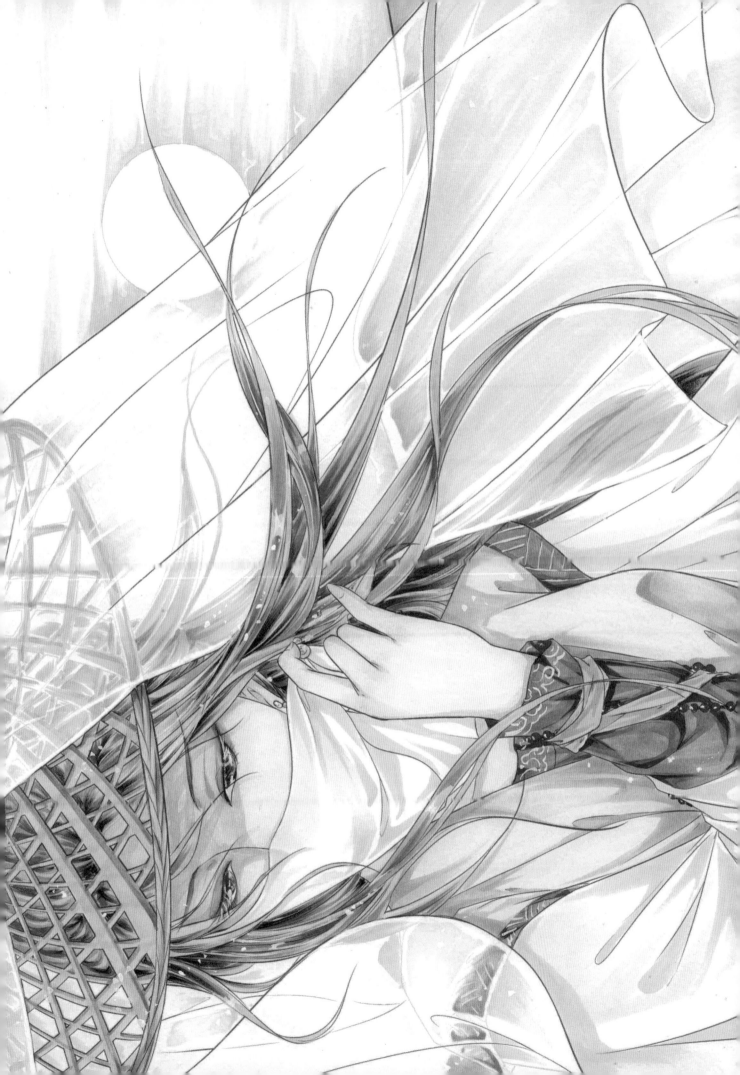

2.5 麒麟吐瑞

龍九子之一的麒麟向來是人們喜愛的瑞獸，無論是從人物表現還是在畫面配色上，都需要體現麒麟神獸的高貴，所以採用金黃色與紫色來突出。

主色調： 219 109

輔助色調： 293 239 175 413 353

金瞳的表現

漸變的發色

金屬的首飾

唯美的祥雲

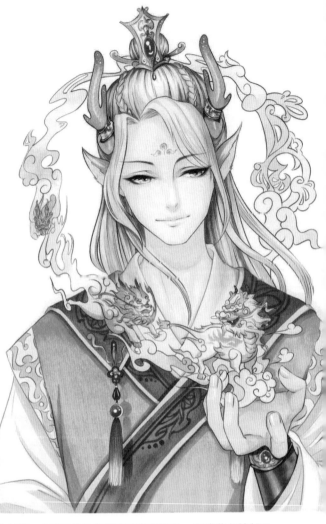

因為是麒麟，所以希望整體配色像皇宮貴族一樣華貴，用金黃色和紫色作為主色調。金黃色作為服裝和配飾的顏色，用淺紫色繪製頭髮，使整體人物對比強烈吸引眼球，為了使畫面更和諧，周圍的祥雲和小麒麟用了淺色系的漸變混色，既不會太突出，又能增加畫面的色彩。

皮膚
373 378 375 293 413

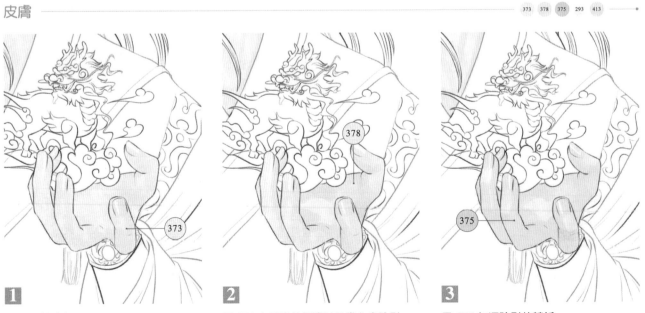

1 用 373 鋪底色。

2 用 378 在手指的側邊以及掌心畫陰影。

3 用 375 加深陰影的轉折。

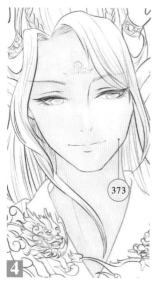

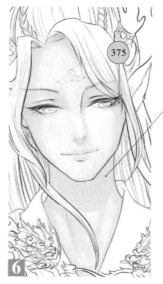

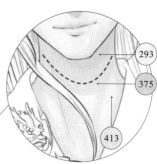

先用 375 在脖子中間塗上深色，下方用 413 淺色過渡，上方用 293 加一些冷色使膚色更通透。

4 用 373 給膚色打底，範圍稍微大一些。

5 用 378 加深眼眶、鼻底、下巴等陰影。

6 最後用 375 為雙眼皮、頭髮以及下巴陰影部分加深，使膚色更柔和。

五官細節

413 220 226 178 174 175 293

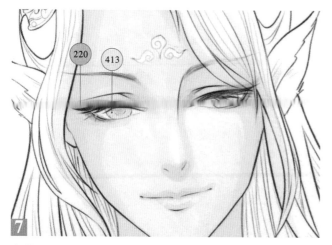

7 金麒麟的眼睛以金黃色為主，所以先用 220 添加一層金黃色眼影，用 413 為眼珠鋪底色。

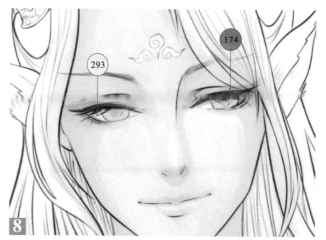

8 用 293 在眼白上方添加陰影，用 174 加深上眼皮的眼線，使眼睛更有神。

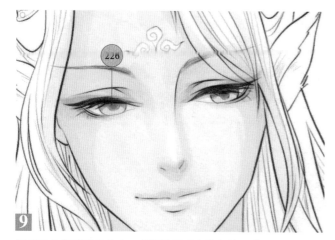

9 用 226 加深眼珠的上方，使眼睛呈現金黃色的光感。

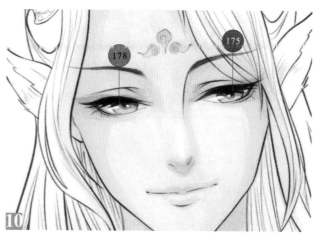

10 用 178 加深瞳孔，175 加深上眼線並描一下眉，讓眼睛有神，最後給眼睛加上高光。

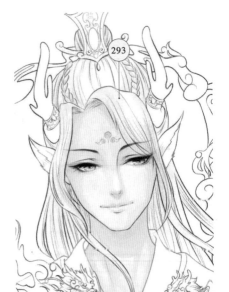

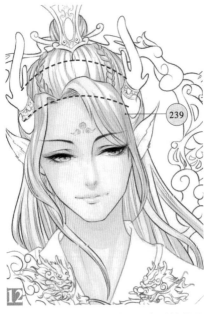

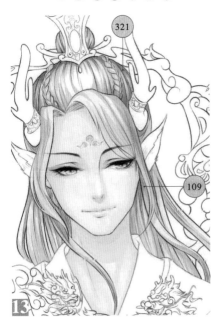

11 用 293 鋪底色，保留臉部周圍頭髮上的膚色。

12 用 239 繪製頭髮的陰影，注意弧線部分是高光區，要適當留白。

13 用 321 繪製髮辮的陰影，用 109 在臉附近添上深色的部分。

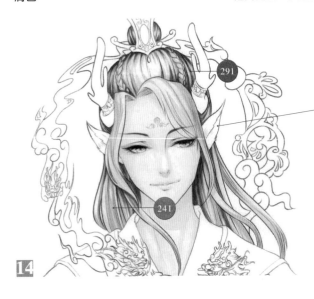

用淺色為劉海上色以表現出透明感和飄逸感。

14

用 241 給靠近肩部的頭髮附近加一些藍色，再用 291 整體加深陰影。

15 用 407 給龍角和耳朵鋪底色。乾透後再向內側加深。

16 用 219 為耳根部分繪製漸變的深色，耳朵內部靠下方用 375 添加淡紅色。

17 用 219 刻畫龍角的立體感，留出中間一條淺色作為高光，用 240 過渡龍角根部靠近頭髮的部分。

18 用 174 在龍角上端加深漸變，再畫出一條條斜著的紋理表現質感。

装飾 ——————————————————— 293 240 407 375 219 353 137 174 ————•

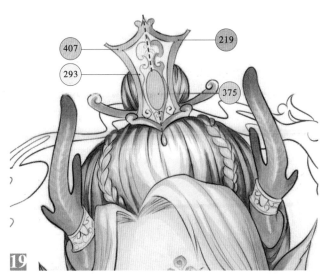

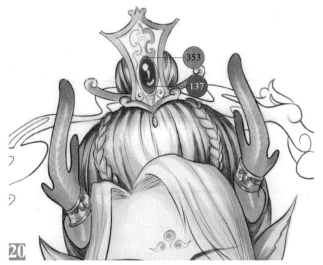

19 頭冠左側受光，用 407 畫邊框、293 畫內飾。右側的頭冠背光，用 219 畫邊框、用 375 給紅色珠子鋪底色。

20 用 353 給寶石上半部分塗色，趁着顏料沒有完全乾透用 137 給下半部分上色，底端留出一點空隙，加上高光畫出寶石的質感。

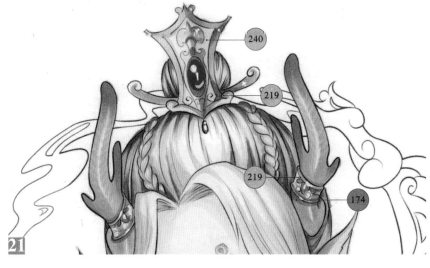

21 顏料完全乾透後，用 219 給髮冠的棱角轉折處加深，用 240 加深髮冠紋飾的藍色部分。同樣用 219 為金屬環繪製出中間亮、兩邊深的金屬質感。最後用 174 加深下端的陰影。

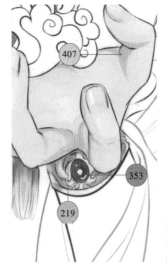

22

小貼士

珠寶顏色一般上深下淺，不要把整個珠子塗滿深色，留一點底色更通透。

其他地方可以平塗，珠子可以用上述方法繪製，掛穗用 375 和 353 繪製漸變。手環的繪製方法和發冠一致。可以用 407 在手掌關節處加深。

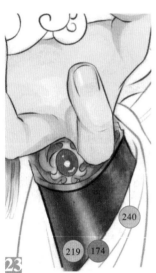

23

小貼士

深色時橫向用筆，用淺色暈染深色邊緣過渡會更自然。

繪製護臂時先用 219 鋪底色，接着用 174 在高光兩端添加重色，沒有完全乾透時用 240 過渡兩端，完全乾透後再用 174 加陰影。

服飾 　　　　　293　240　304　109　321　175　168　413　219　159　375

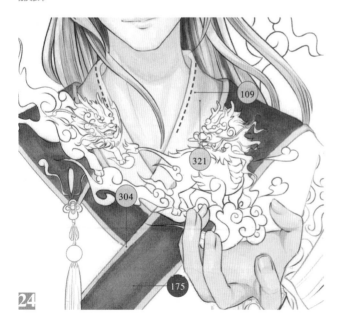

24

領口用321鋪底色，用109在虛線右端繪製陰影留出衣領厚度。
接着用175平塗領子，用304平塗領口邊緣。

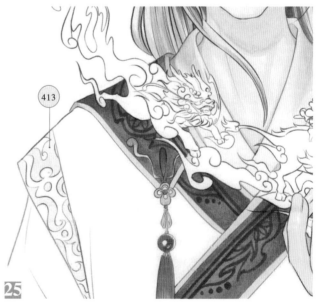

25

用 413 繪製兩側肩頭邊緣的花紋。

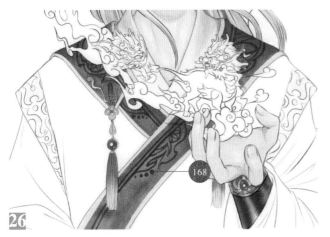

26 用 168 在領口上繪製一些花紋做裝飾，可自行創作。

27 用 375 給袖口的空白花紋填色，再用 219 平塗服裝，並在半乾的狀態下塗第二遍顏色。

28

用 219 加深肩頭，再用 159 沿着衣襟邊緣加深，接着用 109 在衣領的下端繪製褶皺，在珠串右側繪製陰影。藍色領口邊緣用 240 繪製陰影。

29

白色的袖子部分可以先用 293 在褶皺凹陷處塗上一層底色，在褶皺鼓起來的地方自然留白。

30

用 304 在之前塗過淺藍色的地方塗出一層更深但是面積稍小一點的陰影，靠近袖口的地方用 321 來加深明暗對比。

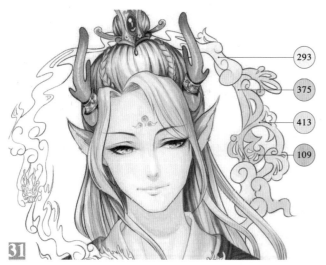

注│小貼士

祥雲自帶紋樣，所以在塗
漸變色的時候，可以根據
花紋線稿分割邊界。

31

人物周圍的祥雲，選擇較淺的 293、375、413 和 109 等幾種顏
色作為鄰近色繪製，儘量選擇同色系或者是跨度不大的顏色。

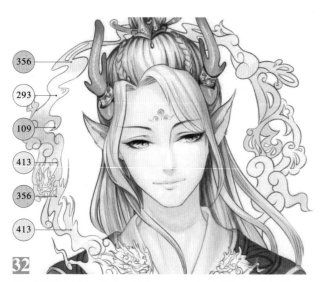

32

另一邊採用 356、293、109、413、256 以及 413 來繪製。

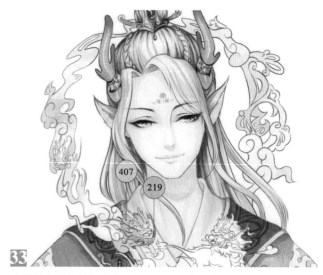

33

小麒麟由祥雲變幻而成，所以也延用之前的漸變混色，用暖色系
的 407 和 219 繪製頭部。

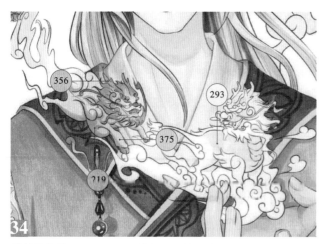

34

麒麟的身體用 219 和 375 繪製，頭部的毛髮和角用 356 繪製，
另一只用 293 鋪底色。

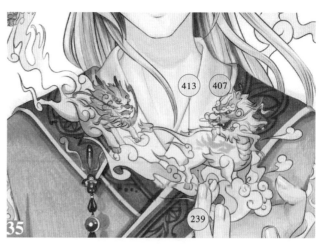

35

接着 239 繪製陰影，413 和 407 來繪製毛髮部分的漸變和身體
的花紋。最後進行細節整理並添加高光。

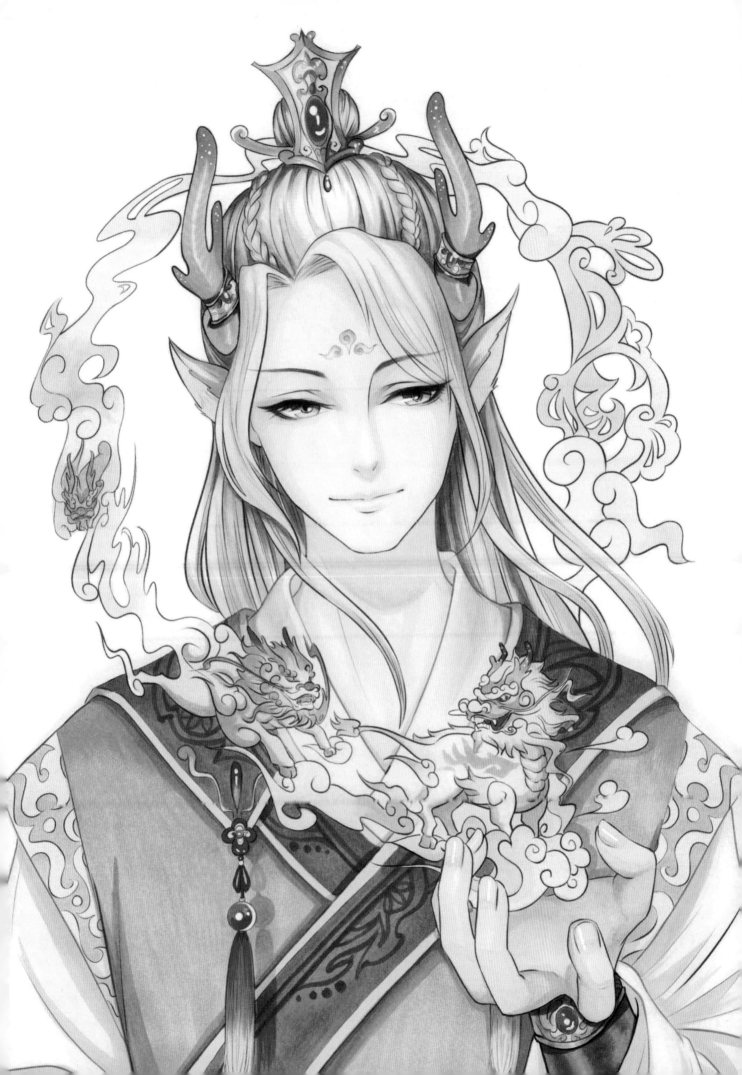

2.6 蓮池夢影

掃碼下載
線稿大圖

畫出少女浮在水中的感覺，是
營造氛圍的關鍵。在繪製時需
要注意水面和水下顏色的差
別，注意規劃好畫面中水面和
水下的範圍。

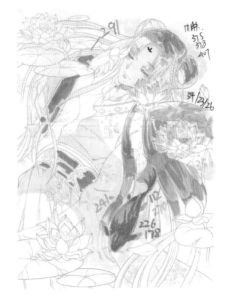

主色調：239 356 26

輔助色調：178 196

水面的暈染

蓮花的畫法

水紋的表現

錦鯉的光澤

蓮葉的質感

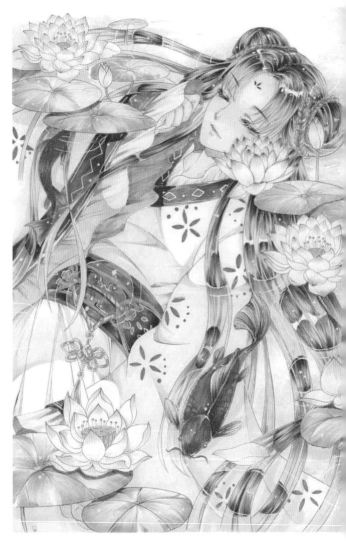

整張畫面選擇 239、356 和 26 為主色調，營造出清新淡雅的畫面效果。再以 178 和 196 等飽和度較高的深色作為畫面的點綴。注意事先規劃好水下的範圍。

水面

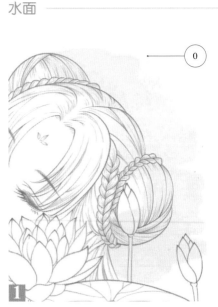

1 首先我們用 0 號筆在人物輪廓周圍打底。

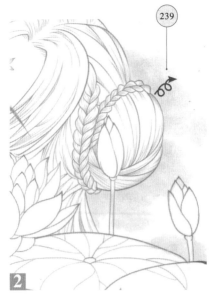

2 用 239 打圈運筆從人物邊緣向外暈染。

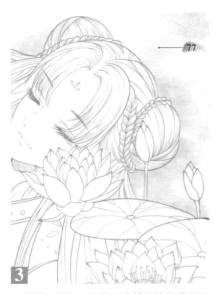

3 用淺藍色彩鉛，沿着馬克筆的邊緣將顏色均勻過渡，注意力度要輕。

74

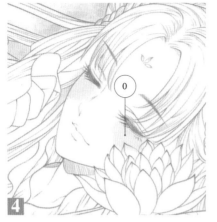

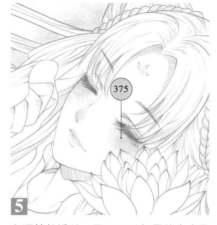

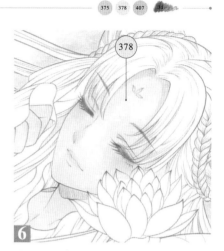

4 用 0 號筆在人物眼下進行打底。

5 在酒精乾透前，用 375 以打圈的方式暈染出腮紅。

6 用 378 平塗皮膚。

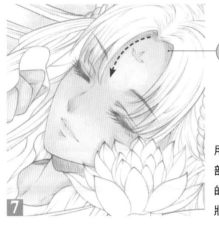

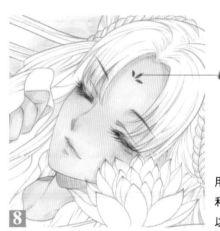

7 用 407 畫皮膚的暗部，以下筆重抬筆輕的運筆方式畫出柳葉狀的陰影。

8 用紅色彩鉛畫出花鈿和眼線，並輕輕塗抹以加深腮紅。

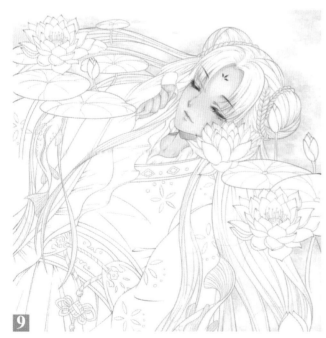

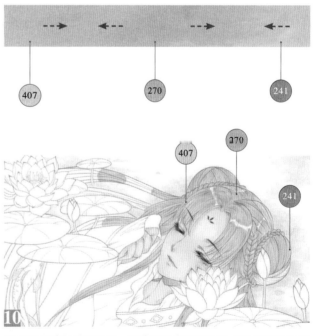

9 因為人物並沒有完全沉入水中，可以用淡藍色彩鉛輕輕畫出頭髮浮出水面的邊界。

10 以 270 為底色的主色調，在靠近皮膚的部分用 407 與膚色自然過渡，靠近水面的部分用 241 過渡，注意留出高光。

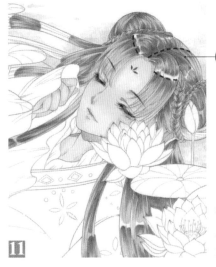

11

在明暗交界線和髮根
處用 112 加深，注
意頭髮的分組。

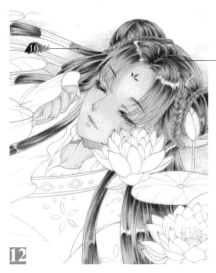

12

用黑色彩鉛順着頭髮
生長方向用筆，加深
髮根和明暗交界線，
並畫出髮絲。

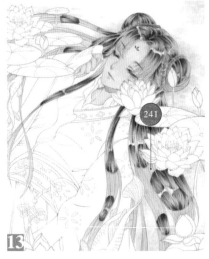

13

用 241 均勻平塗水中的頭髮，做出被水
浸泡的感覺。

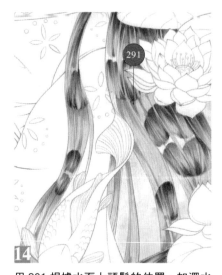

14

用 291 根據水面上頭髮的位置，加深水
中頭髮的陰影。

小貼士

為了畫出水的通透感，髮絲
的末端可以畫得更淺。

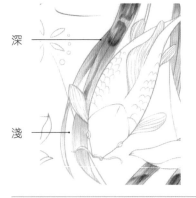

深

淺

衣服 ————————————————— 293 239 321

15

用 293 在衣服部分平塗。大面積平塗時
如果顏色不均勻，可以反復塗幾遍，直到
顏色均勻飽和。

16

用 239 畫出水面的邊界，並向內畫出由
深到淺的漸變。

小貼士

直接平塗會失去水面的通透感，
需要畫出柔和的過渡。

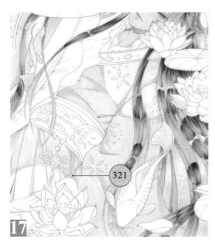

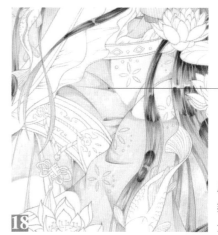

17 用 321 疊加在藍色上畫出褶皺,同時加深水面的邊界線。

18 用紫色彩鉛加深褶皺。注意面積不宜過大。

衣服鑲邊　　　　　　　　　　291 194 196

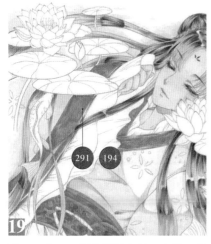

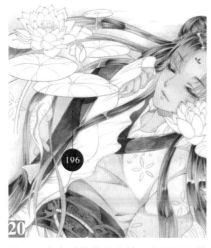

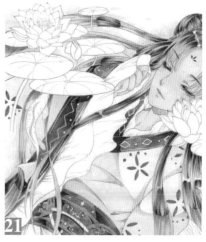

19 用 291 和 194 混色疊塗在袖口和領口的位置。

20 用 196 畫出睡蓮葉片在袖口的投影和袖子的褶皺,注意沿着水面的交界線向下加深過渡。

21 用高光筆在鑲邊上勾勒花紋,讓服裝顯得更加精緻。

袖口　　　　　　　　　　378 375 109 353

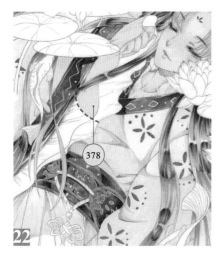

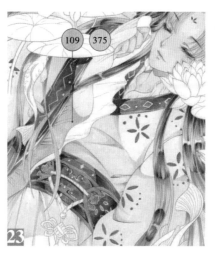

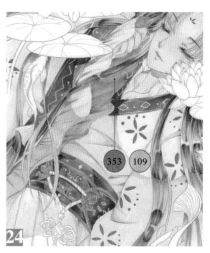

22 用 378 平塗出袖口露出水面的部分。注意畫出明確的界線。

23 用偏紫的色調來表現被水浸濕的粉色袖子,用 109 和 375 進行混色,在紫色中透出粉色。

24 用 353 和 109 混色,畫出袖口內側的顏色,水下的部分用紫色表現。

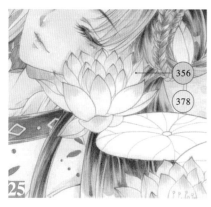

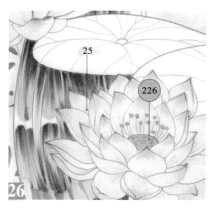

用 378 平鋪底色，用 356 從每片花瓣頂端向下畫出，注意下筆要輕。

用 226 畫花心，再用黃色彩鉛塗在花瓣的根部，注意從根部向上運筆。

用紅色彩鉛加深花瓣頂端，只刻畫靠近人物面部的幾朵花，能讓視覺中心更加集中。

蓮葉 　　　　　　　　　　　　　　　　　　　　 34 23 26 239 60 77

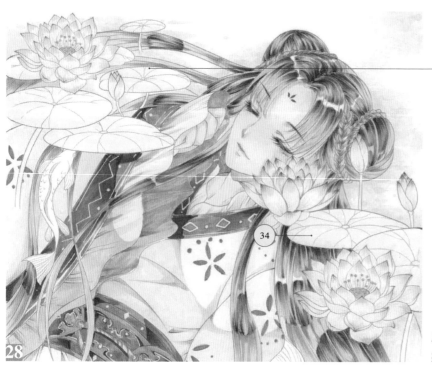

近處的蓮葉顏色更濃，遠處的葉片逐漸減淡。

用 34 給蓮葉塗上底色，遠處的蓮葉不用塗滿。

用藍色彩鉛畫出遠處蓮葉的環境色。越靠後的蓮葉，藍色面積越大。

用 23 畫蓮葉的第一層陰影，根據葉脈將蓮葉分成幾個區域分別上色。

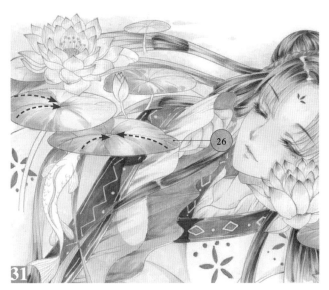

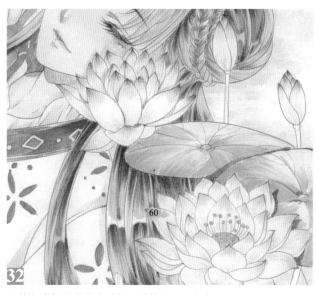

31 從蓮葉邊緣向中心運筆，用 26 繼續加深。

32 用綠色彩鉛在蓮葉上塗抹，讓筆觸更加均勻。

33 蓮葉的莖不全塗成綠色，先用 26 從上往下塗出漸變。

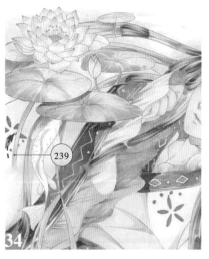

34 用 239 從下往上進行銜接，畫出入水的感覺。

錦鯉 ⎯⎯⎯⎯⎯⎯⎯⎯⎯⎯⎯⎯⎯⎯⎯⎯ **226** **178** **159** 25 〈01 ⎯⎯⎯⎯•

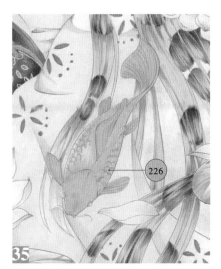

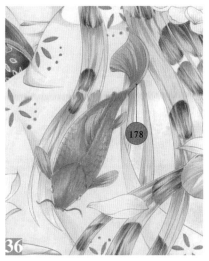

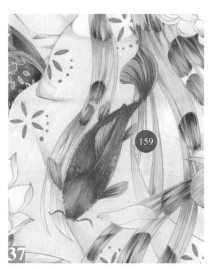

35 用 226 給錦鯉平塗底色，讓魚和人物的對比更強，畫面層次更加分明。

36 用 178 沿着錦鯉背部中線疊色，魚尾和魚頭處適當加深。注意魚肚上的鱗片和魚鰭要留出底色。

37 用 159 沿着背鰭和頭尾加深，把筆尖立起，畫出魚鰭的紋理。

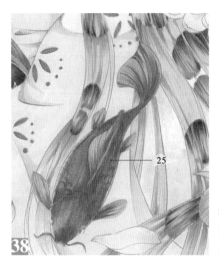

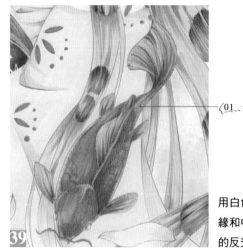

將黃色彩鉛放平，在魚身上來回塗抹，使馬克筆筆觸均勻。

38

用白色彩鉛在魚身邊緣和中線上勾勒魚鱗的反光。

39

水面

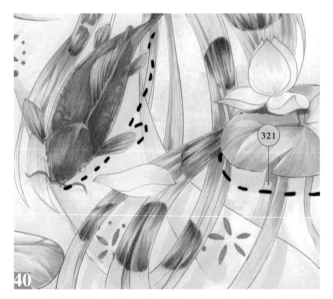

40

用 321 畫出蓮葉和錦鯉在水面的影子。注意影子的形狀要跟錦鯉本身保持一致（圖中虛線標出的範圍）。

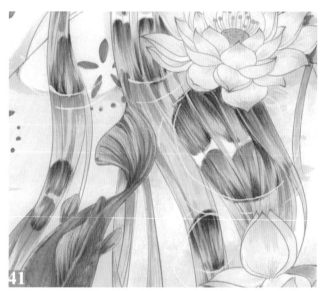

41

用高光筆劃出圓形的水紋。主要在人物浮出水面的分界線以及蓮葉與錦鯉的下方。

42

用高光筆在頭髮和腰帶等深色部位以白點作為點綴。

--- 注 | 小貼士 ---

水面的波紋用斷開的線段會顯得更加真實。

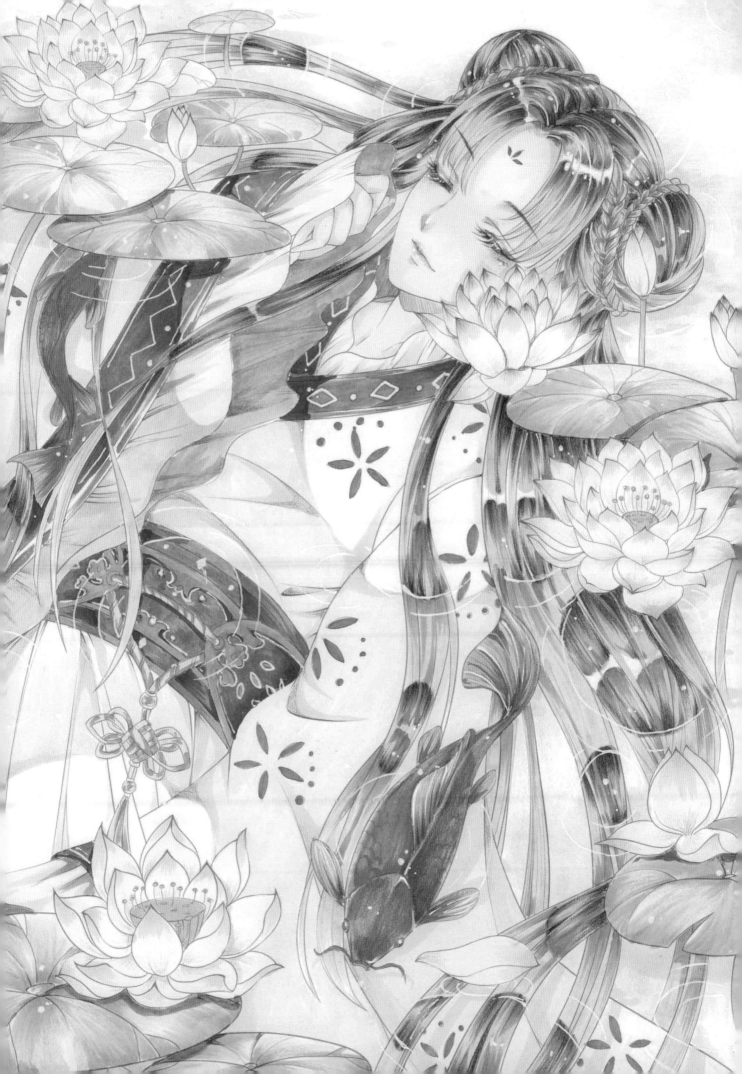

2.7 | 天宮玉兔

掃碼下載
線稿大圖

這幅畫主要體現整體的環境氛圍以及周圍的發光，所以本節的技法重點在於講解環境和人物的和諧搭配以及發光背景的繪製。

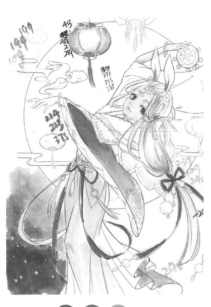

淺色的頭髮

淺色的頭髮

髮光的燈籠

深色的背景

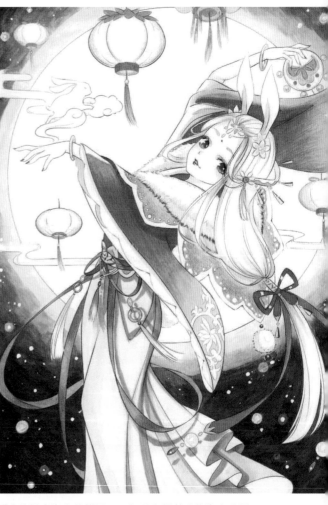

主色調： 199 214 213

輔助色調： 413 353 293 240

天宮玉兔是以擬人的玉兔來構思的畫面，運用了中秋花燈和煙火等元素。以暖色的燈光為主的構圖，用紅色和橘黃色作為主色調、用深紫色作為背景，最後用淺藍色為頭髮和服裝上色以中和畫面而不至於太過凌亂。

皮膚

373 378 375 353 214

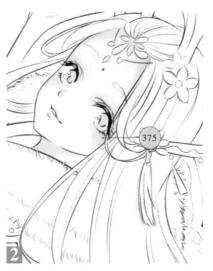

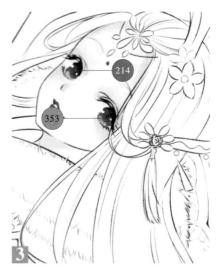

1 用 373 平塗膚色，再用 378 給皮膚邊緣加一點陰影。

2 半乾時在臉部邊緣和眼睛周圍用 375，尤其是在上眼皮眼尾、臉頰周圍以及鼻頭的部分上色。

3 用 353 給眼珠鋪底色，用 214 加深上半部分眼珠，點出高光。用 214 塗嘴部。

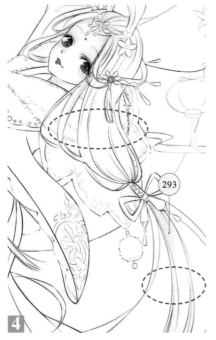

4 用 293 平塗頭髮的底色，注意虛線的附近塗得淺一些，兩端深一些。

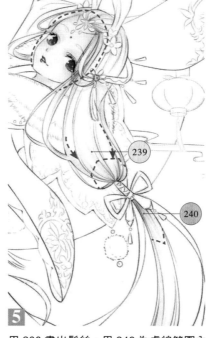

5 用 239 畫出髮絲，用 240 為虛線範圍內的髮絲加深。

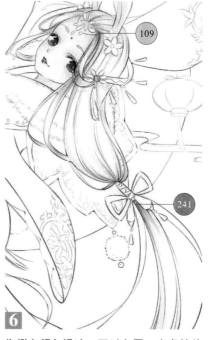

6 為避免顏色過冷，可以在圖 5 中虛線位置用 109 添加一些紫色，並用 241 局部加深。

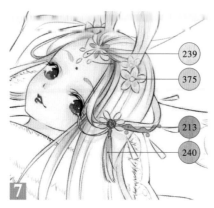

7 用 239 和 240 繪製頭飾，375 繪製花朵，分別用 213 和 240 畫出髮飾的花紋和吊穗。

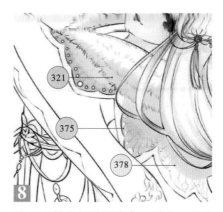

8 用 321 給毛領的下半部分塗色，用碎點表示毛的質感。花邊用 378 鋪底色，再用 375 沿著波浪花邊的外圍逐漸向內過渡。

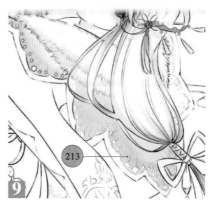

9 半乾時用 213 加深邊緣，形成由深到淺的漸變。

可以在毛領的下方用彩鉛畫出陰影，增加立體感。

用紅色彩鉛由外向內過渡，使漸變效果更加柔和。

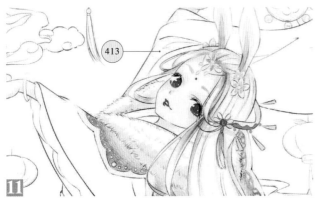

11 因為靠近光源，袖口內側受光照變亮，用413在邊緣部分塗色以表現光影。

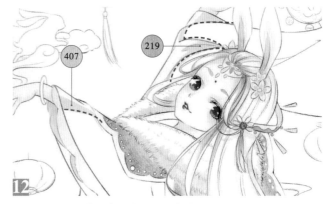

12 用407和219依次進行漸變，在虛線範圍內疊加。

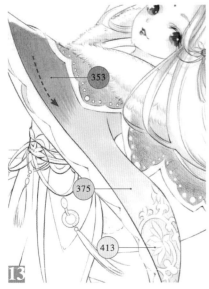

13 先用413平塗袖子上的花紋，375平塗袖子底色，接著用353由上到下加深袖子。

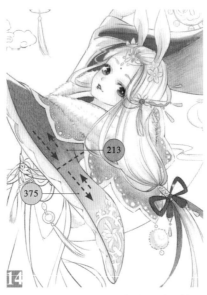

14 顏色未乾時用213向下漸變過渡，然後用375與上面顏色銜接。

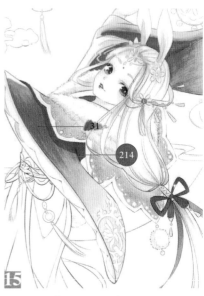

15 用214在衣領下添加陰影，用紅色彩鉛進行過渡。

裝飾

214 213 34 26 219 235 293 413

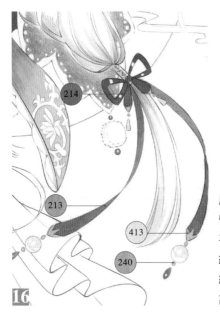

16 用214平塗蝴蝶結，留出高光。用213平塗髮帶。用413繪製花紋，用240繪製珠子。最後添加高光。

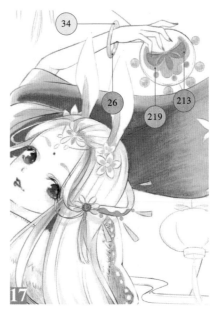

17 用34和26組合漸變繪製手鐲，注意留出高光。用219和213畫出手鼓上的圖案和鈴鐺。

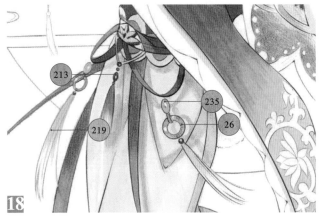

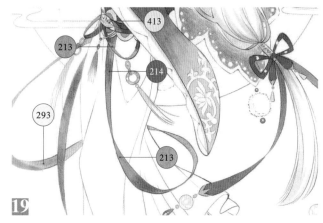

18 用 235 和 26 繪製玉佩和珠串，然後用 219 繪製流蘇，加深流蘇上方形成漸變。用 213 繪製中間的珠串。

19 用 213 和 413 平塗腰帶和垂下的飄帶，用 214 加深飄帶正面，再用 239 繪製飄帶背面，使其有空間距離感。

裙子 ⬤ 100 ⬤ 239 ⬤ 240

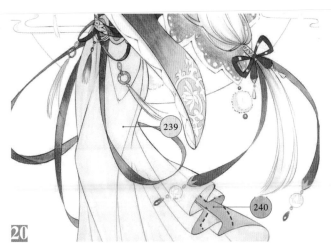

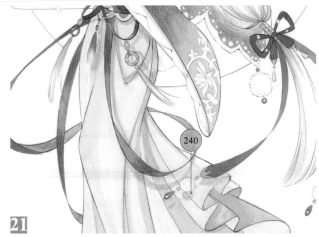

20 用239平塗裙子底色，用240繪製裙子的內襯並延虛線加深陰影。

21 用 240 加深裙子褶皺間的陰影和配飾的投影，注意飄帶的陰影要更遠一些才會讓空間感更強。

燈籠 ⬤ 413 ⬤ 407 ⬤ 2 ⬤ 219 ⬤ 375 ⬤ 213 ⬤ 353 ⬤ 293

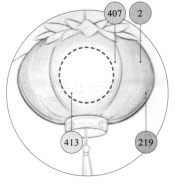

用 413、407、2 和 219 繪製燈芯的漸變，中間留出圓形的空隙。

用黃色系的顏色繪製燈籠，發光效果用留白繪製。

⟁ 小貼士

留白表示光源，靠近光源的部分可以用放射狀線條表現發光的感覺。

離光源越遠，顏色越深，順着燈籠的形狀疊加顏色可以增強燈籠的立體感。

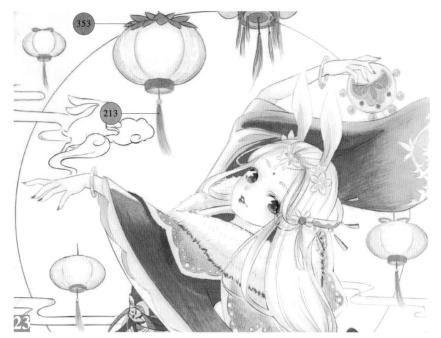

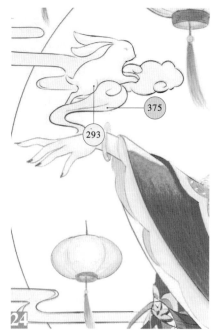

用 353 給燈籠上的裝飾塗色，用 213 繪製垂下的流蘇。

用375繪製雲彩，用293繪製兔子的邊緣。

背景 ⚫413 ⚫407 ⚫321 ⚫109 ⚫194 ⚫199 ⚫196 〈 01

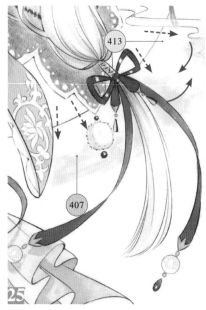

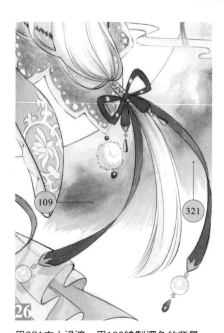

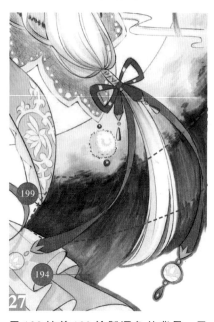

從月亮的外輪廓開始用 413 塗色，再用 407 向外漸變，塗的範圍可以稍微大於圓環。

用321向上過渡，用109繪製深色的背景。

用 199 接着 109 繪製深色的背景，用 194 勾勒其他物品的邊緣。

注 | 小貼士

大面積的顏色要先給塗色範圍勾邊後再填色，避免誤塗。

 ✗

 ◉

28 用 194 平塗填滿下半部分。

29 用 196 和 199 進行加深過渡,直至顏色過渡自然。

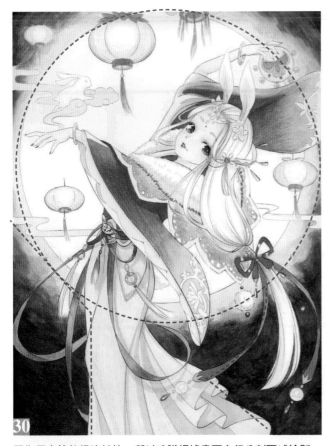

30 因為馬克筆乾得比較快,所以建議根據畫面自行分割區域繪製,保持每個區域的顏色暈染一致。

31 最後用高光筆繪製星光,用白色彩鉛過渡出淡淡的光暈,注意不要太密集。

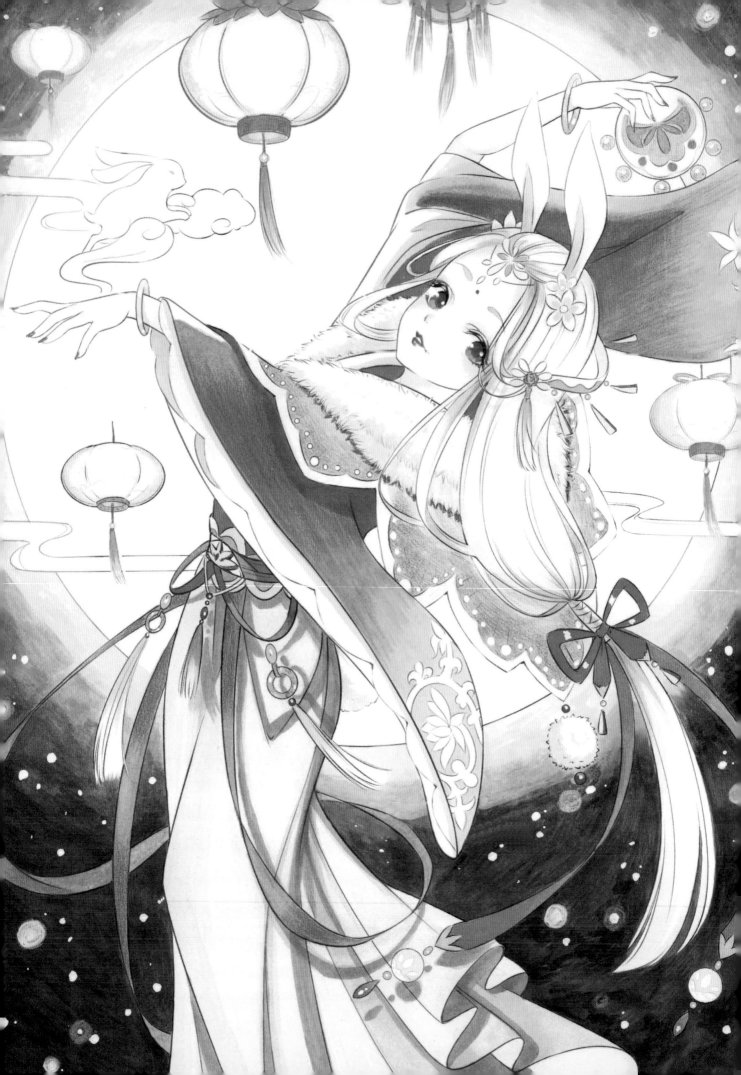

2.8 香菱垂淚

表現戶外花園的場景，除了要選擇鮮亮的色彩營造明亮的環境外，還需要分清畫面中近景、中景與遠景的層次。

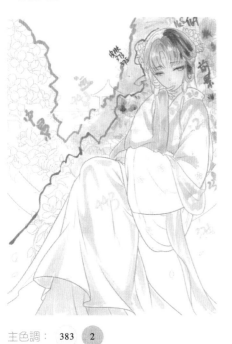

花卉的畫法

背景的植物

遠景的表現

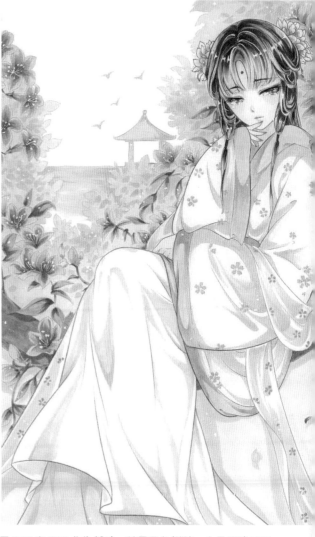

主色調： 383 2

輔助色調： 356 239

選擇 383 和 2 作為主色調，用明度較高的黃色和綠色營造明亮的氛圍，並用 356 和 239 作為輔助，前景用色鮮豔，中景和遠景用色偏暗。

皮膚和五官

373 375 321 173 168 263 31

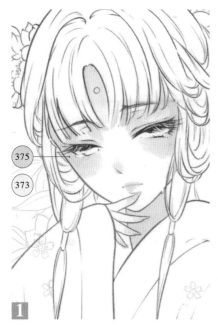

375
373

1 用 375 畫臉頰、鼻頭、脖子和指尖，並用 373 將顏色適當暈染開。

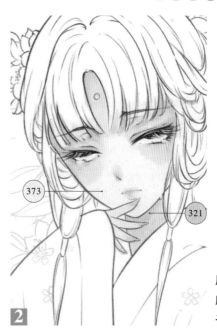

373
321

2 用 373 均勻平塗皮膚。用 321 添加脖子上的陰影。

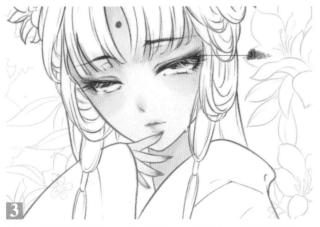

3 用紅色彩鉛沿着眼睛輪廓和唇縫加深人物妝容,並畫出指尖和朱砂痣。

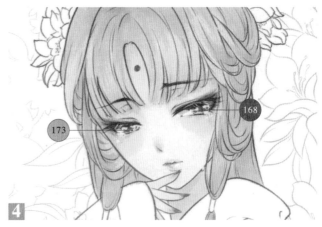

4 用 173 平塗眼睛的底色,用 168 畫出瞳孔,記得畫出眼白部分的陰影。

頭髮 407 173 168 169 373 356

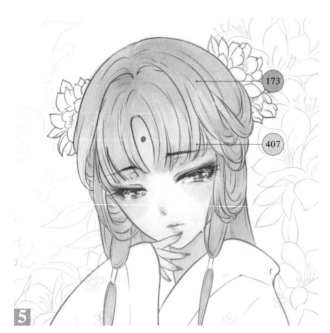

5 以 173 作為頭髮的底色,在人物面部周圍用 407 適當混色過渡。

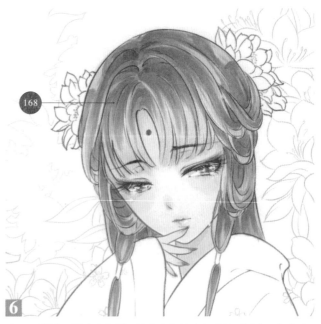

6 用 168 順着頭髮方向加深,注意上色的時候要按照髮束分組來畫。

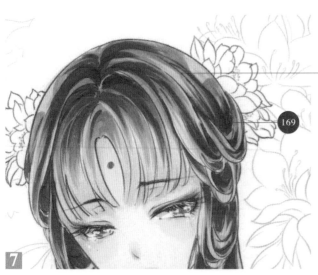

7

如左圖所示,在虛線範圍內留出底色,使頭髮更有光澤。

用 169 繼續加深,讓頭髮更有立體感。注意範圍要小於之前的着色。

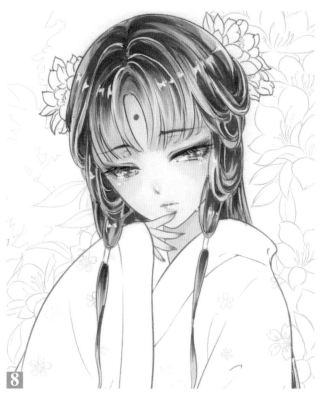

單獨刻畫每片花瓣可以更
好地表現頭飾的質感。

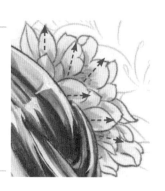

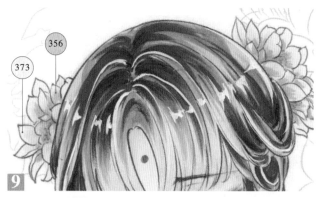

8

用高光筆勾勒出髮絲，並在每束頭髮的中段畫出高光。

9

用 373 平塗頭飾的底色，並從花瓣根部向花瓣尖端運筆，用
356 畫出層次感。

衣服　413　23　2　26　226　37

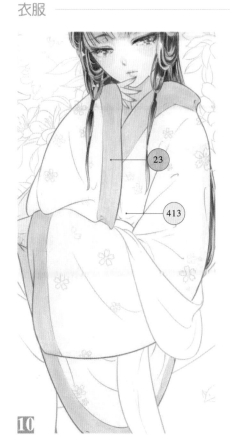

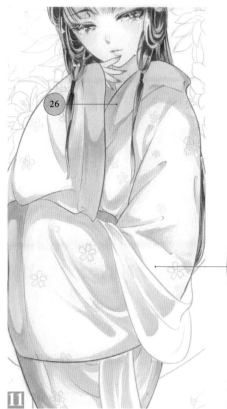

10

用 413 平塗衣服底色，並用 23 平塗袖口
和衣領。

11

用 2 畫出衣服的褶皺，注意起筆重運筆
輕畫出柔和的過渡，並用 26 畫出衣領和
袖子的陰影。

用 2 沿着袖子邊緣，以甩筆的方式畫出
披帛下面的衣服底色，注意將邊緣留白。

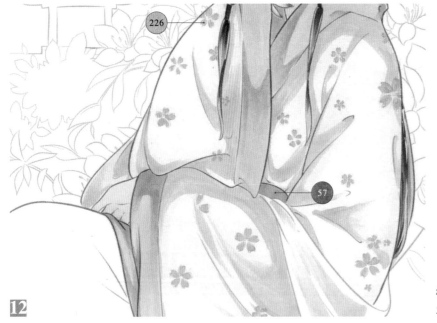

注 | 小貼士

衣服上花紋的形狀會隨着布料褶皺的起伏而變化。

12 根據線稿用 226 點出衣服的花紋,並用 57 平塗腰帶。

裙子

383 443 263 321 109 241

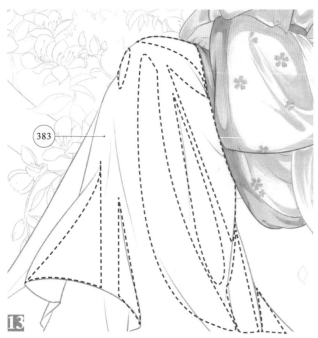

13 用 383 平塗上圖所示範圍,順着褶皺的方向留白表現布料的光澤。

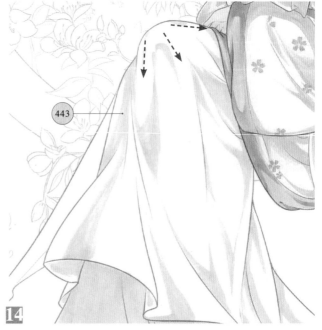

14 用 443 在底色上加深褶皺。在膝蓋處畫出放射狀的褶皺表現腿部。

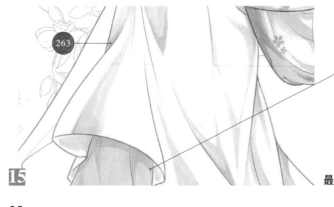

裙子內襯用 443 平鋪底色,再用 263 畫出褶皺和外層的投影。

15 最後用 263 小面積加深褶皺。

16 用 321 作為披帛的底色，用 109 加深褶皺，注意在邊緣留白表現透明的質感。

17 用 241 點出和服裝一樣的花紋，注意披帛的花紋比衣服上的更小。

花卉 ⸻ ② 226 178 356 353 137 ⸻

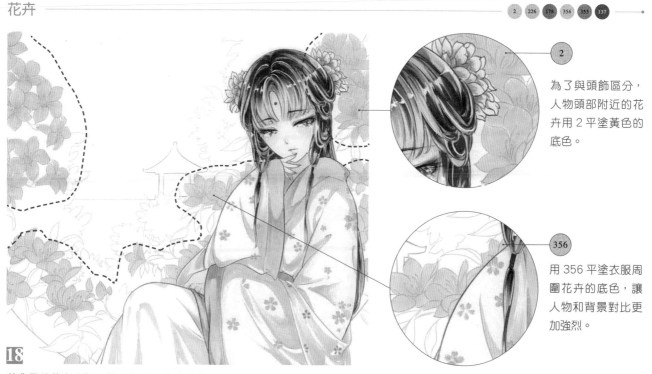

2 為了與頭飾區分，人物頭部附近的花卉用 2 平塗黃色的底色。

356 用 356 平塗衣服周圍花卉的底色，讓人物和背景對比更加強烈。

18 將背景的花卉分組，用 2 和 356 畫出底色。

353 用 353 加深粉色的花瓣，從花心向外呈放射狀運筆。

19

137 用 137 繼續加深花心，範圍要更小。

20

以同樣的方法,用
226 和 178 從花心
向外加深黃色的花。

21

用高光筆以點畫方式
點花蕊,並用細線連
接到花心。

22

中景

239 443 26 30 413 174 168 321

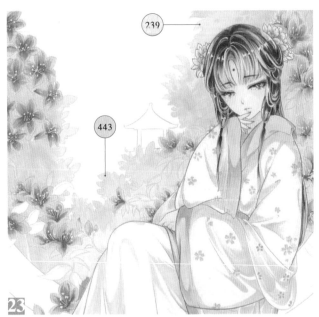

239

443

23

用 239 和 443 畫出中景的樹叢。在靠近裙子的部分用藍色,可
以更好地拉開背景和人物的層次。

26

24

用 26 畫出背景中靠前的葉子底色,將筆尖立起可以更細緻地刻
畫葉片形狀。

30

25

接着用 30 加深每片葉子的根部,立起筆尖勾出葉脈。

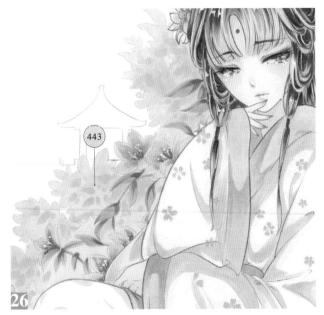

443

26

用 443 在灌木的底色上,用打點的方式豐富灌木的層次。

小貼士

將筆尖立起按壓在紙上畫出水滴狀的色塊,用來表
現灌木中的樹葉。

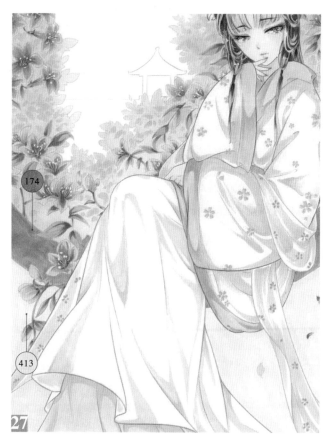

用 174 平塗出窗框的底色，並用 413 平塗牆面的顏色

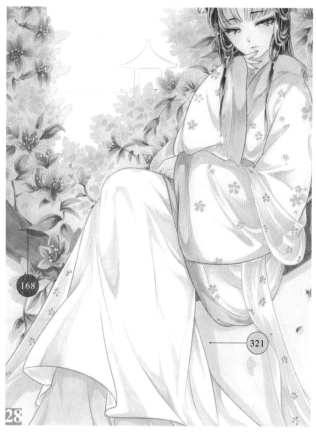

用 321 畫出人物和窗框在牆上的陰影，並用 168 畫出窗框上的陰影。注意投影和窗框的形狀要保持一致。

遠景

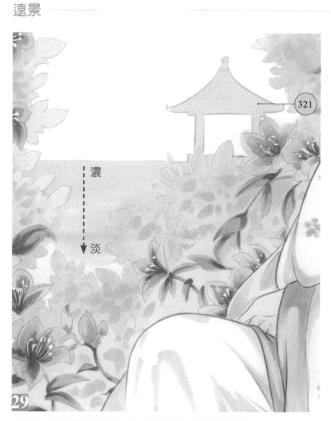

濃

淡

用 321 畫出遠景的湖心亭，顏色從上到下逐漸減淡。

用 109 在亭子右側畫出陰影，並從兩側向中間畫出湖面層次。最後再點綴一些飛鳥。

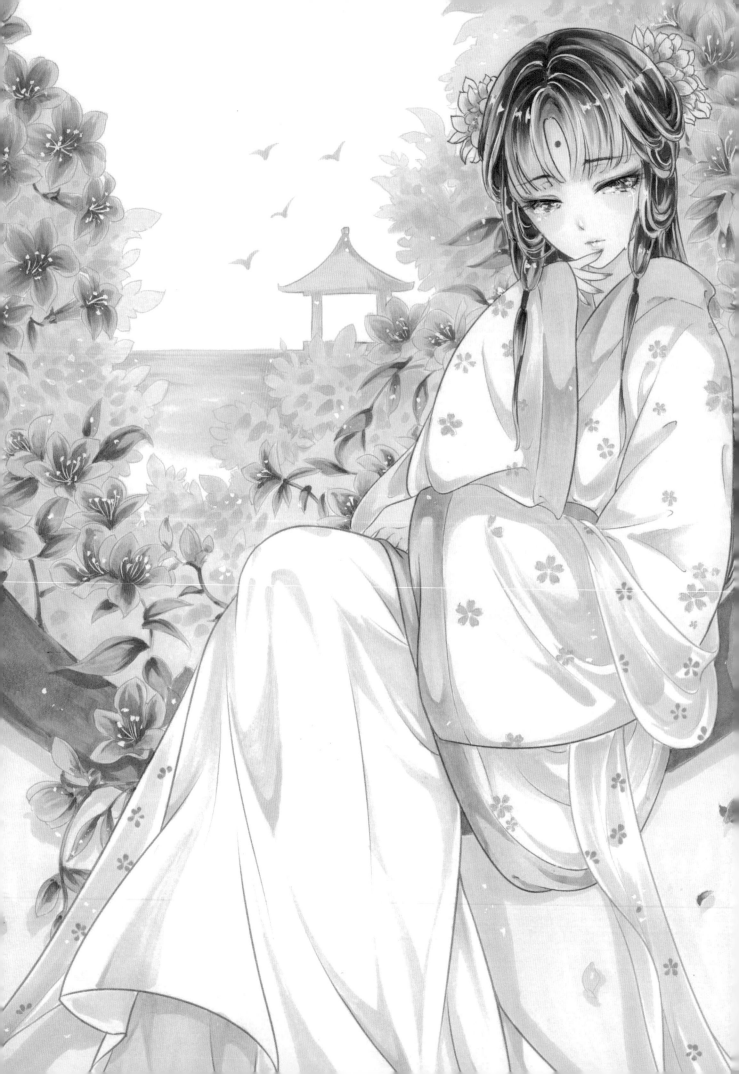

2.9 落花如夢

這幅插畫中既有江湖豪俠的氣魄，也表現了兒女情長的柔美，重點表現神情、逆光環境下的背景以及服裝的上色技巧。

掃碼下載
線稿大圖

膚色的差異

柔美的五官

飄逸的頭髮

服飾和花紋

唯美的背景

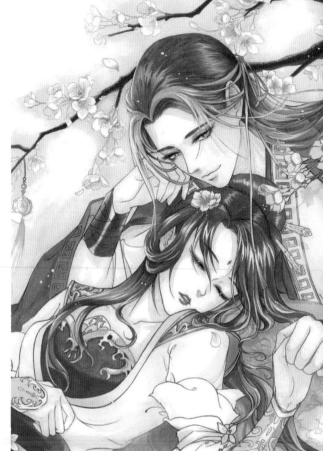

主色調： 243 175 375

輔助色調： 194 23 213 91 304

這幅畫在配色上大膽地用了深藍色調表現男性的俠骨柔情，用淡綠色服飾結合胸甲和肩甲來表現女子剛柔並濟的特點，結合粉紅和粉綠體現出溫馨的場景。

男性皮膚五官

373 378 413 407 213 194 291 175 31

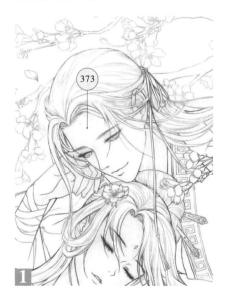

1

用黃色系膚色搭配為男性上色，先用 373 平塗所有皮膚的底色。

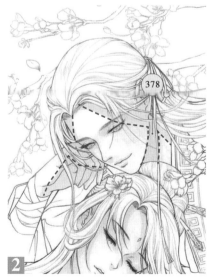

2

用 378 繪製中間過渡色，並在虛線附近定出陰影位置，在臉頰處進行過渡。

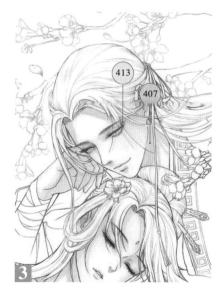

3

用 407 加深陰影邊緣，用 413 在眼睛周圍加深雙眼皮。

97

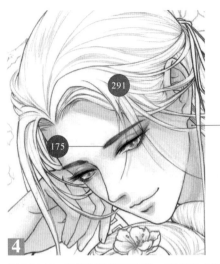
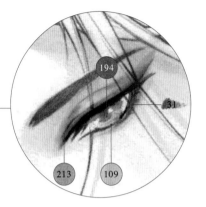

4

用 291 統一眉毛與頭髮的顏色,眉頭用 175 過渡。眼睛用 213 加深上眼皮的兩端,再用 31 修飾眼尾。用 109 和 194 分別為眼睛和瞳孔上色,最後加上高光。

在眼角刚刚近用紅線勾勒,能夠讓眼睛看起來更真實。

注 | 小貼士

在皮膚的明暗交界處(圖中虛線部分),用重色加深就能畫出通透的膚色。

女性皮膚五官

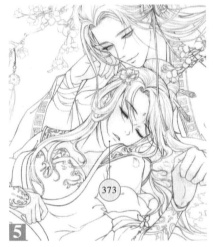

5

用粉色系膚色搭配為女性上色。用 373 平塗皮膚底色。

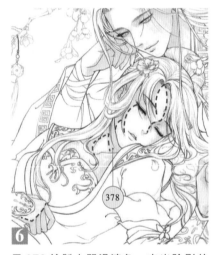

6

用 378 繪製中間過渡色,定出陰影的位置。

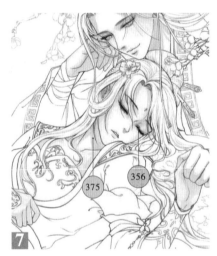

7

用 375 給陰影邊緣加一點兒紅色,顯得皮膚更加粉嫩。再用 356 給眼睛周圍加上一層粉色眼影。

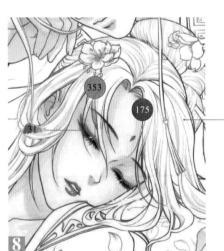

8

用 175 描眉毛,注意中間深兩端淺。用 353 繪製上挑的眼影,再用紅色彩鉛強調眼線。同樣用 353 繪製出紅潤的唇色以及額頭的花鈿,最後添加高光。

下嘴唇左側不要完全連接上,留出高光的缺口會感覺更水潤。

注 | 小貼士

閉眼時在睫毛中間添加高光能夠表現眼睛的水潤。

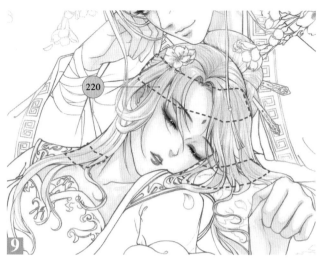

⑨ 用 220 在虛線標出的高光處鋪底色。

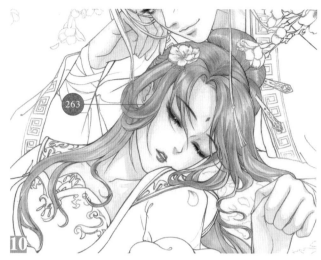

⑩ 用 263 在虛線外繪製頭髮的分組和陰影，注意在高光部分保留底色，尤其是右邊垂下的頭髮。

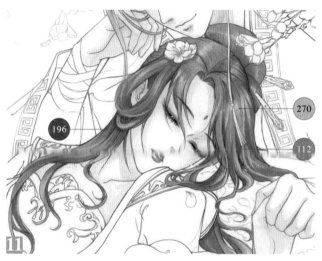

⑪ 用 270 加深之前的陰影部分，用 112 加深頭髮中間的深色部分，最後用 196 強調兩鬢附近的深色陰影。

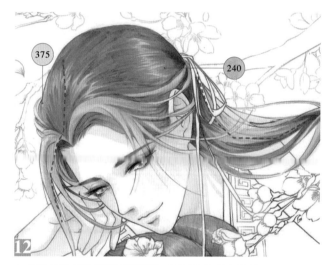

⑫ 在虛線處用 375 平塗表現逆光，再用 240 塗上底色。

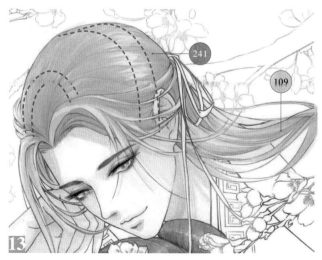

⑬ 靠近光的邊緣用 109 進行過渡，注意不要把之前的顏色完全覆蓋，再用 241 繪製頭髮的陰影，注意留出虛線部分的高光。

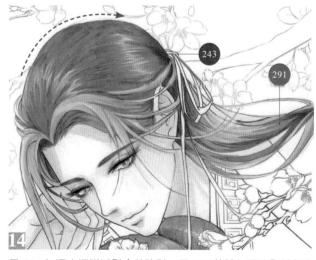

⑭ 用 291 加深光源附近髮束的陰影，用 243 整體加深頭髮並留出高光的範圍，注意順着頭髮的方向。

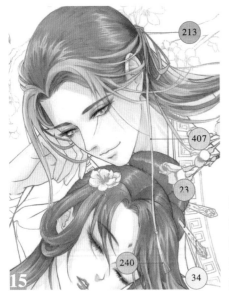

用 213、407 以及 240 三色漸變繪製髮帶。頭釵部分也用 23 和 34 做出漸變效果。

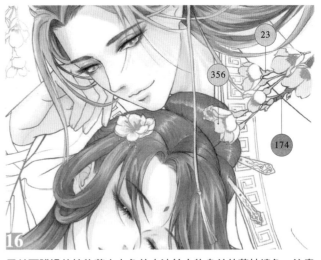

用前面講過的植物花卉上色的方法給人物身前的花枝填色，注意不要塗出區域。

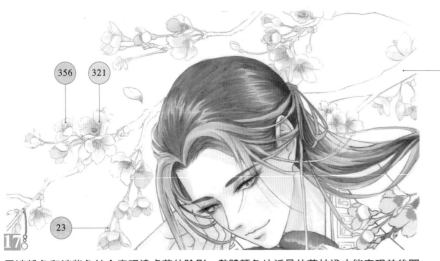

如果要使花瓣過渡自然可以用 0 號筆暈染邊緣。

用淡粉色和淡紫色結合表現遠處花的陰影，整體顏色比近景的花枝淺才能表現前後關係。繪製時先用 356 繪製花朵的內部，再用 321 加深靠近花心的部分，最後再用 23 添加花萼。

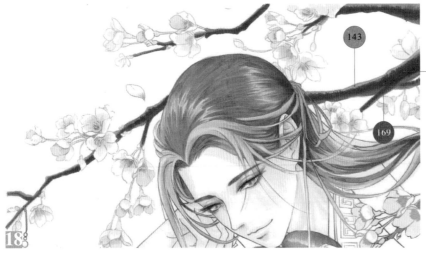

在枝幹上畫出紋理使樹枝更自然。

用 143 給花枝鋪上底色，然後用 169 給枝幹的中間部分加深，以此來表現逆光的樹幹。

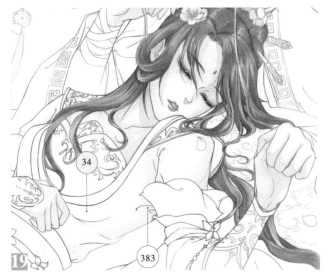

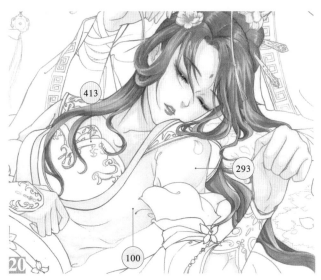

用 34 從左邊塗色，383 從右邊塗色來表現光照，也可以自然留白表現身體起伏感。

用 413 平塗胸口的鑲邊。用 293 在 383 的基礎上進一步向內過渡，等顏色乾透後用 100 加深服裝的陰影。

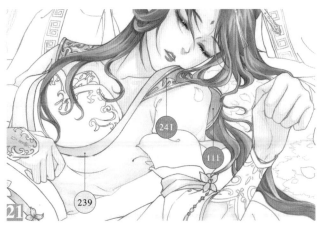

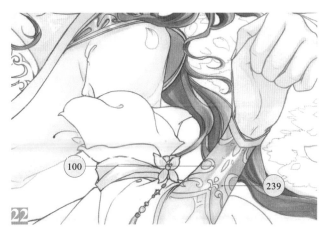

用 239 繪製鑲邊，留出自然漸變的白色作為高光，用 241 繪製肩甲，用 111 加深肩甲內側和陰影。

用 239 繪製護手的顏色，中間留出條狀高光，用 100 繪製出花紋的漸變光澤。

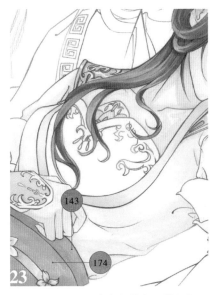

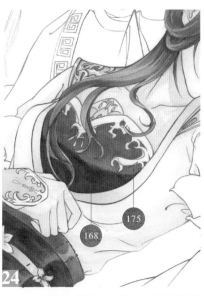

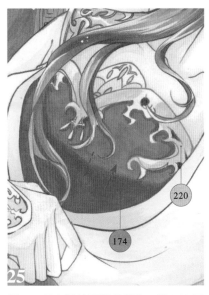

用 174 和 143 平塗底色做出腰帶和胸甲的皮革質感。

用 175 刻畫上部胸甲，用 168 繪製下部陰影，在腰帶虛線附近留出底色。

用 174 柔和過渡兩邊的顏色，用 220 繪製胸甲的光澤。

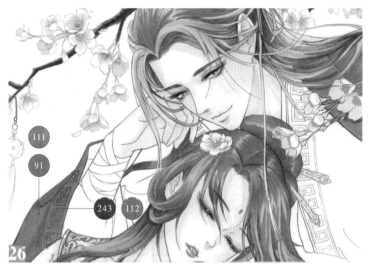

26 嘗試用混色的方法創造出新的顏色。外套先塗 111 再塗 91，鑲邊先塗 112 再塗 243。

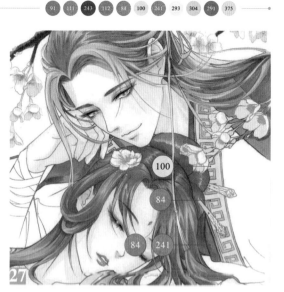

27 內襯的領口用 84 和 241 混合出深色繪製，用 84 勾勒領口的花紋，用 100 平塗領口剩餘的部分。

28 用 293 繪製虛線附近白色內襯的陰影，注意邊緣加深向內自然過渡。

29 用 304 在衣服上畫上花枝以及頭釵的投影，位置稍微靠下以便表現空間感。

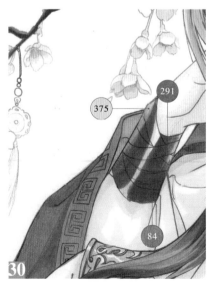

30 用 291 繪製手腕中間重色的部分，注意留出高光。左上用 375 過渡，右下用 84 過渡。

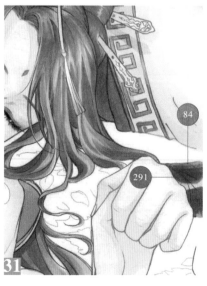

31 用 291 繪製另一隻手的中間部分，顏色半乾時用 84 進行暈染。

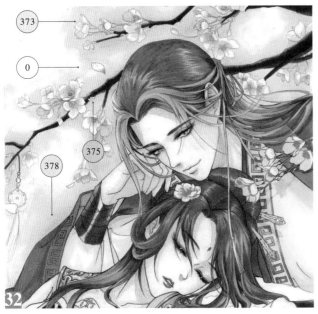

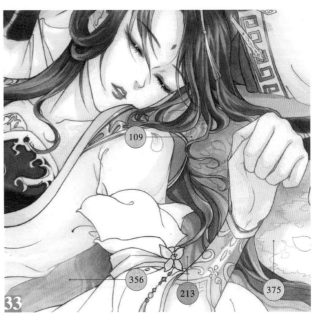

用粉色表現溫馨的氛圍。背景先用 373 在花枝的周圍鋪一層底色，空白的地方用 0 號筆過渡，再用 378 加深中心部分，植物邊緣可用 375 結合 0 號筆來暈染。

地上的陰影用 109 繪製，用 213 和 356 進行過渡，最後在邊緣用 375 表現陽光，注意留白。

如圖所示繪製玉佩，注意玉佩上的兩個顏色暈染自然，最後用高光筆在玉佩右下角繪製弧形高光以及流蘇上的高光。

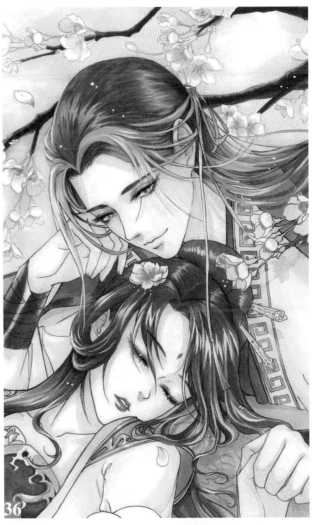

用高光筆在花瓣中間點上白色的花心以及零散的光點。

在頭髮上圍繞之前留出的高光位置，細緻添加髮絲的光澤度。

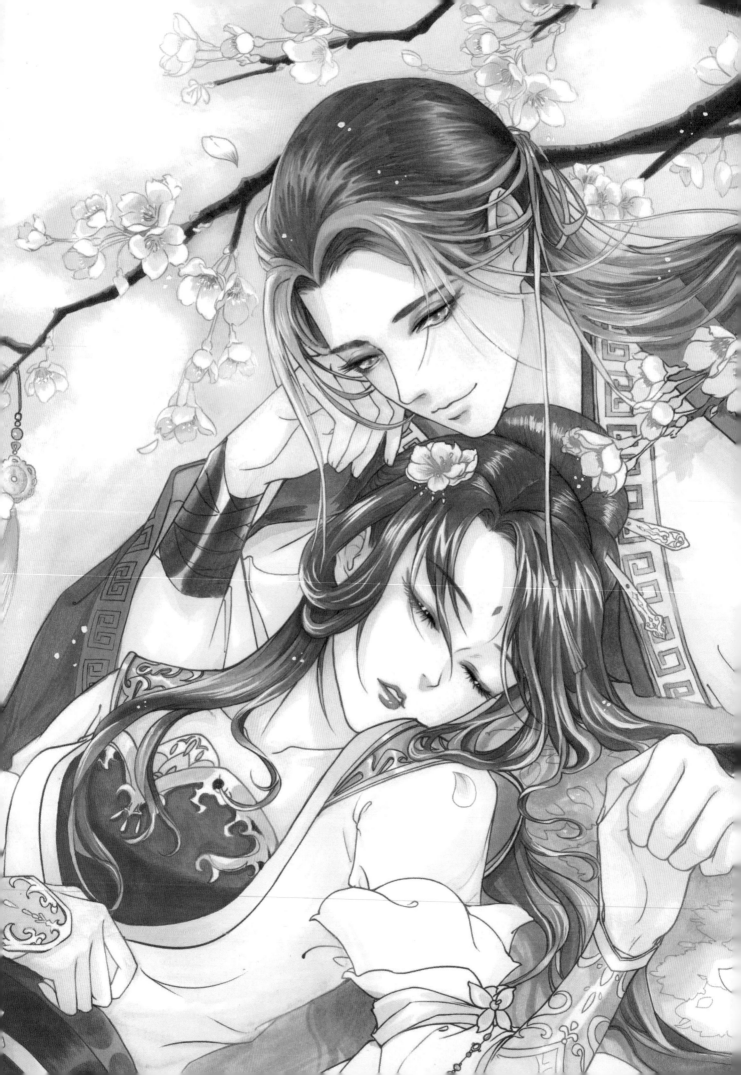

墨彩妝

馬克筆古風手繪從入門到精通

主編

噠噠貓

責任編輯

嚴瓊音

排版

陳章力

出版者

萬里機構出版有限公司

香港鰂魚涌英皇道1065號東達中心1305室

電話：2564 7511

傳真：2565 5539

電郵：info@wanlibk.com

網址：http://www.wanlibk.com

　　　http://www.facebook.com/wanlibk

發行者

香港聯合書刊物流有限公司

香港新界大埔汀麗路36號

中華商務印刷大廈3字樓

電話：2150 2100

傳真：2407 3062

電郵：info@suplogistics.com.hk

承印者

中華商務彩色印刷有限公司

香港新界大埔汀麗路36號

出版日期

二零一九年十一月第一次印刷